D0501762

designing exhibitions
ausstellungen entwerfen

Bertron Schwarz Frey

designing exhibitions
ausstellungen entwerfen

Kompendium für Architekten,
Gestalter und Museologen
A Compendium for Architects,
Designers and Museum Professionals

Birkhäuser – Publishers for Architecture
Basel · Boston · Berlin

Dank an Philipp Teufel für konstruktive Kritik, Stephanie Reyer für fachlichen Rat bei der englischen Übersetzung und Nicole Fischer für ein verständiges Lektorat.

Thanks are due to Philipp Teufel for constructive criticism, Stephanie Reyer for expert advice on the English translation and Nicole Fischer for her informed editing.

Autoren Authors
Ulrich Schwarz
Aurelia Bertron
Claudia Frey

Mit Beiträgen von
With contributions by
Lizza May David
Karsten Ehling
Joachim Sauter
Bernd Lindner
Kornelia Lobmeier
Hans-Joachim Scholderer
Roswitha von der Goltz
Uwe Schröder
Uwe Lohmann
Iris Baumgärtner
Maren Krüger

Konzeption, Layout und Typografie
Design, layout, typography
Bertron Schwarz Frey
Gruppe für Gestaltung GmbH
www.bertron-schwarz-frey.de

Aurelia Bertron
Ulrich Schwarz
Claudia Frey
Alexander Hartel
Christian Hanke

Übersetzung Translation
Joseph O'Donnell, Berlin

Druckvorstufe Pre-press
Prade Media, Schwäbisch Gmünd

Druck und Herstellung
Printing and production
fgb, Freiburger Graphische Betriebe,
Freiburg i. Br.

A CIP catalogue record for this book is available from the Library of Congress, Washington D.C., USA.

Bibliographic information published by Die Deutsche Bibliothek. Die Deutsche Bibliothek lists this publication in the Deutsche National-bibliografie; detailed bibliographic data is available on the Internet at <http://dnb.ddb.de>.

© 2006 Birkhäuser – Publishers for Architecture,
P.O. Box 133, CH-4010 Basel, Switzerland.
www.birkhauser.ch
Part of Springer Science+Business Media Publishing Group.

Printed on acid-free paper produced of chlorine-free pulp. TCF ∞
Printed in Germany

ISBN-10: 3-7643-7207-9
ISBN-13: 978-3-7643-7207-1

9 8 7 6 5 4 3

Ausstellungen entwerfen

Museale Räume sind Kältekammern der Geschichte. Die Aufgaben der Museen lassen sich jedoch nicht auf das Konservieren von Gegenständen und den damit verbundenen Geschichten reduzieren.

Dem zugänglich Machen und Vermitteln, und damit der Museografie und Ausstellungsgestaltung, kommt eine zentrale Bedeutung zu und dies ist Gegenstand des vorliegenden Buches.

Ausstellungsgestaltung bedeutet in erster Linie die Planung von Kommunikationsräumen. Ausstellungsplanung ist kein additiver, sondern ein simultan-vernetzter, dialektischer Prozess, der sich im Dialog zwischen verbal-begrifflicher und visuell-gegenständlicher Rhetorik entwickelt.[1] Dabei steht der Mensch mit seinen seelischen, geistigen und körperlichen Fähigkeiten der Wahrnehmung im Mittelpunkt aller planerischen Überlegungen.

Designing Exhibitions

Museum spaces are repositories of history. However, the mission of the museum cannot be reduced to the conservation of objects and the associated stories. Accessibility and communication, and thus the disciplines of museography and exhibition design, play a significant role for the museum, and that is the focus of this book.

Exhibition design is, above all, about the planning of interpretive spaces. Rather than additive process, exhibition design is a simultaneously networked, dialectical process, one which develops in a dialogue between verbal-conceptual and visual-representational rhetorical techniques.[1]

The focal point of this process of reflection is the individual and his or her intellectual and physical perceptual capabilities.

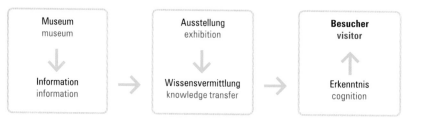

Museum
museum

↓

Information
information

→

Ausstellung
exhibition

↓

Wissensvermittlung
knowledge transfer

→

Besucher
visitor

↑

Erkenntnis
cognition

[1] Hartmut John, in: Ulrich Schwarz, Philipp Teufel, *Museographie und Ausstellungsgestaltung*, Ludwigsburg, 2001, S. 57

[1] Hartmut John, in: Ulrich Schwarz, Philipp Teufel, *Museographie und Ausstellungsgestaltung*, Ludwigsburg, 2001, p. 57

Eine Ausstellung bezieht ihre Wirkung nicht nur aus einer ästhetisch räumlichen Anordnung der Dinge.

Der Maler, Architekt und Typograf El Lissitzky kann hier als Vorbild dienen; als gestalterisches Mittel, um ein schwieriges Thema für jedermann nachvollziehbar und anregend darzustellen, setzt er auf die gleichzeitige Verwendung von Fotomontagen, skulpturalen Objekten, dreidimensionalen Kulissen, kinetischen Objekten und Apparaten mit Lichteffekten.[2]

Als Disziplin liegt Ausstellungsgestaltung irgendwo zwischen Kunst, Architektur und Kommunikation.

Dauerausstellungen, Wechselausstellungen und sogenannte Wanderausstellungen entstehen als Produkt intensiver Zusammenarbeit mit wissenschaftlichen Autoren, Kuratoren, Konservatoren, Restauratoren, Museologen, Architekten und Ausstellungsgestaltern.

The success of an exhibition is not only based on the aesthetic, spatial arrangement of objects, but also on the relationship between these objects and the visitor.

This is illustrated by the work of the painter, architect and typographer El Lissitzky, who simultaneously utilized photomontage, sculpture, three-dimensional settings, kinetic objects and apparatus employing lighting effects, in order to stimulate the public to engage with complex themes.[2]

As a discipline, exhibition design is located somewhere between art, architecture and communication design.

Permanent exhibitions, temporary exhibitions and so-called traveling exhibitions develop as a product of intensive cooperation between academic writers, curators, conservators, restorers, museologists, architects and exhibition designers.

[2] El Lissitzkys Konzept eines »Demonstrationsraumes« (*Raum für konstruktive Kunst,* Dresden, 1926 und *Kabinett der Abstrakten,* Hannover, 1927–1928) beschäftigte sich mit der Gestaltung eines Prototypen-Ausstellungsraumes, in dem die Beteiligung und Aktivierung der Besucher beabsichtigt ist.

Quelle: Maria Gough, »Lissitzky Demonstration Space«, 28th Annual Conference 2002, Association of Art Historians (AAH); ww.aah.org.uk.

[2] El Lissitzky's concept of a "demonstration space" (Raum für konstruktive Kunst, Dresden, 1926; Kabinett der Abstrakten, Hanover, 1927–28) involved the design of a prototypical exhibition space that incorporated the participation and activation of exhibition visitors.

Source: Maria Gough, "Lissitzky Demonstration Space," 28th Annual Conference 2002. Association of Art Historians (AAH); www.aah.org.uk

In den Arbeitsprozess einbezogen werden weitere Spezialisten für Illustration, Grafikdesign, Produkt- und Mediengestaltung, Lichtkonzeption, Modell- und Ausstellungsbau. Außerdem arbeiten Wissenschaftsjournalisten und Pädagogen an der Schnittstelle zu den wissenschaftlichen Autoren. Die Auftraggeber für Ausstellungen sind in der Mehrzahl öffentlich-rechtliche, aber auch private, wohltätige oder kommerzielle Institutionen; also Behörden, Körperschaften, Vereine, Firmen und Industrieunternehmen.

Das vorliegende Buch bezieht eine klare gestalterische Position und beabsichtigt nicht, einen neutralen Querschnitt aller Gestaltungsansätze zu behandeln. Alle Beispiele stehen in Zusammenhang mit den Entwerfern Aurelia Bertron, Ulrich Schwarz und Claudia Frey. Einige Projekte entstanden auch durch interessante Kooperationen mit: Art+Com Medien, Joachim Sauter, Andreas Wiek, Sebastian Peichl und Schiel-Projekt; mit Dietmar Burger, Uwe und Andrea Vock UVA, den Architekten Lubic & Woehrlin, den Landschaftsplanern Bode Williams, dem Lichtdesigner Ringo T. Fischer und weiteren freien und festen Mitarbeitern wie Anna Oppermann, Alexander Hartel und Susanne Wolf, Valentin Kirsch und Moni Richter, Yvonne Krug, Christopher Bauder und Till Beckmann, und andere.

The work process itself includes a range of other specialists from the fields of illustration, graphic design, product and media design, lighting design and model and exhibition construction. It also incorporates an interface between academic journalists, educators and academic writers. While the majority of clients for exhibition projects are government organizations, such projects are also commissioned by a range of commercial and cultural institutions.

This book aims to establish a clear position on museum-design and is not intended as a neutral cross-section of the full range of possibilities. All examples are related to the designs of Aurelia Bertron, Ulrich Schwarz and Claudia Frey. Several projects also involved the cooperation of Art+Com Medien, Joachim Sauter, Andreas Wiek, Sebastian Peichl and Schiel-Projekt; with Dietmar Burger, Uwe and Andrea Vock UVA, the architects Lubic & Woehrlin, the landscape architects Bode Williams, the lighting designer Ringo T. Fischer and other colleagues including Anna Oppermann, Alexander Hartel and Susanne Wolf, Valentin Kirsch and Moni Richter, Yvonne Krug, Christopher Bauder and Till Beckmann.

Hinweise zum Gebrauch

Die Gliederung des Buches orientiert sich strikt am Ablauf der für den Entstehungsprozess einer Ausstellung notwendigen Arbeitsphasen:

I Konzept, **II** Entwurf, **III** Planung und **IV** Ausarbeitung bis hin zur **V** Anwendung.

Skizzen, Diagramme, Grundrisse, Wandabwicklungen, Simulationen, Darstellungen, Modelle und Fotografien zu realisierten Projekten werden als Arbeitsschritt jeweils für sich betrachtet.
Zu den einzelnen Arbeitsphasen werden Beispiele von verschiedenen Projekten nebeneinander gestellt, um durch die so hergestellte Vergleichbarkeit übergeordnete Gestaltungsprinzipien ablesbar zu machen und generelle Schlüsse zu erlauben. Der Ablauf eines Projektes kann anhand der Projektnummern nachvollzogen werden. Die Projektbezeichnungen finden sich im Verzeichnis auf Seite 258 am Ende des Buches.

Using this Book

The book has been structured to correspond with the sequence of phases required to develop an exhibition:

I Concept, **II** Design, **III** Planning **IV** Production **V** Implementation.

Sketches, diagrams, ground plans, wall layouts, simulations, depictions, models and photographs of the realized projects will be considered as individual steps in the process.
Examples selected from a range of projects will be presented in relation to each individual work phase to provide a comparative basis for identifying overarching formal principles and drawing general conclusions. The development of a project can be tracked using the project number. Project titles can be found in the list on page 258 at the end of the book.

Projektnummer, siehe Verzeichnis S. 258 Project number, see list p. 258

Arbeitsphase Sequence of phases

04.024 **II** 066 **III** 088 **V** 257-262

Seitenzahl Page number

"My work ist not based
on inspiration:
snapping my fingers
in the night is not enough
to give me an idea.
I work very methodically,
like a worker going off
to work every morning …
I am always working!"

»Meine Arbeit basiert nicht
auf Inspiration: ein Finger-
schnippen im Traum gibt mir
noch keine Idee. Ich arbeite
sehr methodisch, ich arbeite
wie ein Arbeiter, der jeden
Morgen zur Arbeit geht …
ich arbeite eigentlich immer!«

Alessandro Mendini, in an interview with Hans Ulrich Obrist.

Konzeption
Concept

Ziel der Konzeptionsphase ist die Entwicklung von prinzipiellen Gestaltungsansätzen anhand der ermittelten Grundlagen.
Basis jeder Arbeit ist eine gründliche Recherche, eine klare gestalterische Position und eine überzeugende Strukturierung der Aufgabenstellung.
Die Wichtigkeit dieser ersten Phase wird oft unterschätzt und unterbewertet.
In der Grundlagenermittlung entstehen die Wurzeln der Lösungen. Diese sind oft bereits in der Formulierung der Aufgabenstellung latent enthalten.

Ein präzises Briefing beschäftigt sich mit folgenden Punkten:

. Themen und Inhalte
. Kernaussagen und Absichten
. Bedarf, Interesse und Positionierung
. Stand der Forschung
. Quellen
. Objektlage
. Zielgruppenbestimmung
. Besucheranalysen
. Museumspädagogik
. Räumliche Gegebenheiten
. Rahmenbedingungen, Denkmalschutz
. Konservatorische Bedingungen
. Mobilitätskonzept, Besucherwege
. Budget

The goal of the concept phase is the development of principal design approaches with the help of the initial evaluation.
The basis of every project is a detailed investigation, a clear design position and a convincing structuring of the task.
The importance of this first phase is often underestimated and undervalued. Yet it is from the basic evaluation that the roots of the solution, which often lay dormant in the project objective, begin to emerge.

A precise briefing adresses with the following points:

. themes and content
. key statements and intentions
. requirements, interests and positioning
. state of research
. sources
. object situation
. target group determination
. visitor analyses
. museum pedagogy/educational theory
. spatial factors
. framework conditions, preservation
. conservational conditions
. mobility concept, visitor pathways
. budget

Präsentationsformen der Ausstellungsgestaltung
Presentation styles of exhibition design

Objekt
Object

Exponat
Original
Replik/Faksimile
Inventar
Ausstattung
Haus, historisches Baudenkmal

artefact
original
replica/facsimile
fixtures
accessoires
building, historical monument

↓

Präsentation*
Presentation*

Authentische Präsentation
Museale Präsentation
Didaktische Präsentation
Szenische Präsentation

authentic presentation
museal presentation
didactic presentation
scenographic presentation

↓

Information
Information

Führung: verbaler Vortrag
 geführter Rundgang
Audioguide: invidueller Rundgang
Kurzführer: Printmedium
 individueller Rundgang
 frei wählbar
Beschriftung von Räumen und Exponaten
Informationsflächen
Mediale Vermittlung

guided presentation: lecture
 guided tour
audio-guide: individual tour
concise guide: print
 individual tour
 choice
labeling spaces and exhibits
information areas
media resources

authentisch: Denkmal mit Ausstattung, Inventar, Kunst
museal: Sammlung verfügbarer Ausstellungsgegenstände
didaktisch: Originale und Repliken, Informationen
szenisch: Geschichtserlebnis durch mediale Einbindung

authentic: historic building with fixtures, accessories, artworks
museal: protected display of museum collections
didactic: originals and reproductions, information
scenographic: historical experience involving multimedia

Grundlagenermittlung

Die Grundlagenermittlung betrachtet die Aufgabenstellung aus verschiedenen Blickwinkeln. Interessen von Besuchern und Trägern des Museums sind nicht immer deckungsgleich. Vor der Einleitung von konkreten Planungsmaßnahmen steht deshalb eine alle relevanten Bereiche einbeziehende Analyse der bestehenden Situation. Die Einrichtung multidisziplinärer Arbeitsgruppen schließt eine einseitige, »betriebsblinde« Betrachtungsweise aus und garantiert Lösungswege mit Bestand. Um eine Recherche auf eine möglichst breite Basis zu stellen, empfiehlt es sich, in moderierten Workshops unterschiedliche Spezialisten zu Wort kommen zu lassen und auch Ausführende einzubeziehen.

Bereits in der Konzeptionsphase werden die Grundlagen für alle Gestaltungs-bereiche geschaffen:

. dreidimensionale Präsentation
. Inszenierung
. Darstellung und Vermittlung
. Rolle der Objekte
. Text und Bild
. Layout, Grafik und Typografie
. Farbe
. Licht und Beleuchtung
. Akustik

Initial Evaluation

The initial evaluation considers the task from different angles. The interests of visitors and sponsors of the museum are not always identical. For this reason a comprehensive analysis of the existing situation and all relevant areas is required. This should precede the introduction of concrete planning measures. A banal, one-sided approach to design can be avoided, and more sustainable solutions guaranteed, by forming multi-disciplinary working groups. In order to provide the research phase with as broad foundations as possible, it is recommended that chaired workshops are held as a forum for the input from a range of specialists and executive participants.

It is important that the fundamentals regarding all design areas are already established during the concept phase:

. three-dimensional presentation
. scenographic presentation
. visualization and communication
. role of objects
. text and image
. layout, graphics and typography
. colors
. lighting and illumination
. acoustics

1	**Grundlagenermittlung** Initial evaluation	Ermitteln der Voraussetzungen zur Lösung der Aufgabe Analyze preconditions required to achieve objective
2	**Vorplanung** Schematic design	Erarbeiten wesentlicher Teile der Planungsaufgabe Formulate essential aspects of planning task
3	**Entwurfsplanung** Design development	Ausarbeiten der Lösungen Elaboration of solutions
4	**Genehmigungsplanung** Building documentation	Erarbeiten der Vorlagen für die erforderlichen Genehmigungen und Zustimmungen Elaboration of building documents according to applicable codes, registrations and standards
5	**Ausführungsplanung** Executive design	Durcharbeiten der Ergebnisse zu ausführungsreifen Planungslösungen Elaboration of design phases 3-4 and production of executive design drawings
6	**Vorbereitung der Vergabe** Mass records and advertising	Ermitteln von Mengen und Aufstellen von Leistungsverzeichnissen Ascertainment and collection of building masses and elaboration of work descriptions
7	**Mitwirkung bei der Vergabe** Negotiation and contracting	Ermitteln der Kosten und Mitwirken bei der Auftragsvergabe Completion of advertising and invitation of tenders
8	**Objektüberwachung** Construction supervision	Überwachen der Ausführungsarbeiten Supervision of construction execution
9	**Objektbetreuung und Dokumentation** Building documentation	Überwachen der Mängelbehebung und Dokumentieren des Gesamtergebnisses Site and construction inspection for quality control and documentation of finished product

Die neun Leistungsphasen der deutschen Honorarordnung für Architekten und Ingenieure (HOAI) gliedern ein Projekt, den »Raumbildenden Ausbau«, schematisch.

This abbreviated description of the phases of the design process as recognized by the German Fee Structure for Architects and Engineers (HOAI) provides a schematic overview of »spatial partitioning construction« projects.

Grundlagenermittlung beinhaltet auch eine umfangreiche Mitwirkungspflicht der wissenschaftlichen Autoren. Die inhaltliche Zusammenstellung erfolgt am besten mit Hilfe einer Matrix, die sich in folgende Punkte gliedert:

. Bearbeiter
. Ordnungsnummer (Dezimalklassifikation)
. Raumnummer/Saalnummer/Gebäudeteil
. Themenüberschrift
. Themenunterschrift

. Schlüsselbegriffe
. Kurzbeschreibung
 (maximal 10 Zeilen)
. Präsentationsziel
. Exponat (Originale, Repliken)
. Modelle
. Bildmaterial
. Medien

Raum Room	Thema Theme	Inhalt Content
Saal 3 Hall 3	**Dinosaurier erobern die Erde** Das Zeitalter des Jura Dinosaurs conquer the earth The Jurassic period	Einführung in die erdgeschichtliche Epoche Jura Introduction to the Jurassic period
		Fauna und Flora in den Seen und Meeren des Jura Schwerpunkt: Fundstätte Holzmaden Flora and fauna in Jurassic lakes and oceans Focus: Holzmaden site
		Flora und Fauna an Land Schwerpunkt: Fundstätte Tendaguru Flora and fauna on land Focus: Tendaguru site
		Die Eroberung des Luftraums Schwerpunkt: Fundstätte Altmühltal The conquest of the air Focus: Altmühltal site
Saal 4 Hall 4	**Themenübersicht/ Wegweisung** Thematic overview/ directory	Drei Säulen des Museums: Mineralogie / Paläontologie / Zoologie Three pillars of the museum: minerology / paleontology / zoology

The basic evaluation should also include extensive input on the part of scholarly authors. The composition of content can best be represented with the help of a matrix divided according to the following points:

. participants
. classification number (decimal classification)
. room number / hall number / building section
. heading
. subheading

. key concepts
. brief description (10 lines maximum)
. presentation goals
. exhibits (originals, replicas)
. models
. pictorial material
. media

Präsentationsziel Presentation target	Exponat Exhibit	Installation Installation
Erdgeschichtliche, geologische und klimatologische Aspekte sollen erlebbar gemacht werden Aufstellung der Saurier nach neuen wissenschaftlichen Erkenntnissen Geological and climatological aspects should be given a tangible quality Presentation of dinosaurs based on recent scientific developments	Präsentation der Originalsaurier aus der Fundstätte Tendaguru Presentation of original dinosaurs from the Tendaguru site	Mediale Fernrohre Virtuelle Sauriereier-Brutinsel Lichtinszenierung »Lebensraum Jura« Multimedia telescopes Virtual dinosaur hatchery Light show – "The Jurassic Habitat"
	Originalfossilplatten 3D-Rekonstruktionsmodelle der Fossilien Original fossil plates 3D reconstruction of fossils Rekonstruktion/Inszenierung der Ausgrabungsstätte Reconstruction/presentation of excavation site	Erdschichten-Scanner Mediale Insel: Die Arbeit der Paläontologen Geological strata scanner Multimedia island: The work of the paleontologist
Darstellung eines Sauriers vom Skelett zum lebensnahen Tierkörper Representation of a dinosaur from skeleton to lifelike model	halbseitige Rekonstruktion eines Allosauriers mit freigelegtem Muskelkörper und Skelett Reconstruction of an allosaurus with exposed muscle structure and skeleton on one side	
Überblick über die Ausstellungsinhalte des gesamten Museums und Orientierungshilfe für den Besucher Overview of the exhibition contents of the entire museum and orientation aids for visitors	Mineralogie – Kristalle Paläontologie – Fossil Archaeopterix Zoologie – Exponat, das die Abteilung repräsentiert Minerology – crystals Paleontology – archaeopterix fossil Zoology – exhibit that represents the section	Kristalloskop Crystaloscope

»In der Informationsgesellschaft besteht die Gefahr, dass der Blick auf die Zusammenhänge verloren zu gehen droht. Museen und Ausstellung können einen Ort bieten, an dem Sinnzusammenhänge erfahrbar gemacht und zur Diskussion gestellt werden, an dem die Wurzeln des Gegenwärtigen in der Vergangenheit aufgezeigt und Wissen vermittelt wird, das wieder zum Staunen und Fragen befähigt.«

"In the information society we are in danger of losing sight of contexts. Museums and exhibitions can offer a place where contexts of meaning can be experienced and opened up to discussion, where the roots of the present are revealed in the past and knowledge is conveyed in a way that restores our capacity for astonishment and inquiry."

Monika Griefahn, Chair of the Committee for Culture and Media, in: *Museumskunde* BD, 66, 2001, p. 12

Positionierung

Das Produkt gestalterischer Arbeit über-
zeugt durch seine inhaltliche und formale
Konsistenz. Die Haltung, die man als
Gestalter einnimmt, entscheidet über die
Qualität des Ergebnisses. Es braucht den
Mut, bereits erprobte Wege zu verlassen,
um zu ungewöhnlichen Lösungen zu
gelangen.
Eine Position ist die Ideenentwicklung im
Dialog mit den wissenschaftlichen Autoren
und die davon abgeleiteten Gestaltungslö-
sungen. Die für jedes Projekt neu gewählte
Position dient als Basis einer konstruktiven
Arbeitsmethode, die Klarheit und Verständ-
lichkeit wichtiger nimmt als vordergründig
spektakuläre Inszenierungen.

Die Vermittlung von Information ermöglicht
Verständnis. Und Verständnis ist die Vor-
aussetzung für Erkenntnis.

Wir verstehen das Museum als Ort der:

. Aktualität
. Authentizität
. Kommunikation
. Interaktion
. Kontemplation
. Unterhaltung

Position

The success of the final design product
hinges on a consistent presentation of
both form and content. The stance a
designer takes determines the quality
of the result. The courage to depart from
previous approaches in order to create
unconventional solutions is absolutely
necessary.
A position and subsequent design solutions
develop through a dialogue with academic
authors. The position selected for each
project serves as the basis for constructive
working methods which places greater
emphasis on clarity and comprehensibility
rather than spectacular display techniques.

The conveying of information makes under-
standing possible. And understanding is
the prerequisite of knowledge.

We understand the museum as a site of:

. topicality
. authenticity
. communication
. interaction
. contemplation
. entertainment

Ausstellungsgestaltung hat immer auch zeitgeschichtlichen Bezug. Die Anforderungen an eine zeitgenössische Präsentation von Exponaten unterliegen einem beständigen Wandel.
Die Methoden und damit auch die Positionen der Ausstellungsgestalter haben sich im Lauf der Zeit gewandelt.
Eine gute Ausstellung muss sich nicht zwangsläufig modernster Mittel bedienen.

In großen Museen, wie beispielsweise dem Museum für Naturkunde in Berlin, sind verschiedene Ausstellungsstile nebeneinander zu sehen, die sich am jeweiligen Zeitgeist und den technischen Möglichkeiten orientiert haben. Dieses Beispiel zeigt, dass »alte Ausstellung« nicht zwangsläufig »veraltete Präsentation« heißen muss. Bedarf und Wunsch nach Neuem darf nicht dazu führen, dass im Zuge einer alles vereinheitlichenden und modernisierenden Gesamtkonzeption Bewährtes über Bord geworfen wird.
So haben bestimmte Aspekte und typische Erscheinungsformen historischer Einrichtungen ihren eigenen Reiz und sind zweifellos erhaltens- und ausstellenswert.
Im Gegensatz zu vielen heutigen »Inszenierungen«, die sich auf pure Erlebnisse reduzieren, hat eine typische Sammlung im Originalmobiliar des 19. Jahrhunderts eine eigene Qualität. Dioramen üben bis heute eine große Anziehungskraft vor allem auf

Exhibition design always includes a reference to contemporary history. Ideas about the contemporary presentation of exhibits are constantly changing.
Though methods and the positions of exhibition designers have changed over the course of time, a good exhibition does not necessarily have to make use of the latest techniques.

In large museums, such as the Museum of Natural History in Berlin, different exhibition styles, which reflect the prevailing spirit and technical possibilities of the times, can be seen alongside one another. This illustrates the fact that "old exhibition" does not necessarily denote "outdated presentation." The need and desire for something new must not be allowed to dismiss proven approaches in the service of an overall standardized and modernized concept. Certain aspects and typical forms of historical facilities have their own particular appeal and have unquestionable preservation and exhibition value.
A typical collection of original furniture from the 19th century has its own individual quality compared to many present-day "productions," which are reduced to the level of pure experience. Dioramas also remain highly popular today, particularly among young visitors.

Mystifizierung sensationelle Wunderkammern 16.–18. Jahrhundert	Mystical sensational "cabinets of curiosity" 16th-18th century
Systematisierung Sammlungen des 19. Jahrhunderts	Systematic collections from the 19th century
Kontextualisierung z.B. Dioramen der Jahrhundertwende bis zu Beginn des 20. Jahrhunderts	Contextual e.g. dioramas from the turn of the century to the beginning of the 20th century
Didaktisierung im Stil der 1980er Jahre	Diadactic in the style of the 1980s
Inszenierung durch 3D-Bilder in den 1990er Jahren	Scenographic 3D images from the 1990s
Medialisierung Erlebniswelten des 21. Jahrhunderts	Multimedia-based experiential worlds of the 21st century

junges Publikum aus. Die dreidimensionalen Bilder, die aussehen, als hätte man sie direkt aus der Natur herausgeschnitten, haben den Vorteil, dass man sie in aller Ruhe betrachten kann, aber gleichzeitig auch einen Nachteil: Die Tiere bewegen sich nicht. – Genau an diesem Punkt erfüllen die neuen Medien ihren Zweck. Unsere Position heißt, eine neue, zeitgenössische Schicht über die Ausstellungsräume zu legen, die wertvolle, historische Teile nicht überdeckt, sondern bereits vorhandene qualitätvolle Elemente in eine neue Gesamtkonzeption integriert.

The three-dimensional images, which look as if they have been taken directly from nature, have the advantage that they can be observed at one's leisure. However, they also have the disadvantage of presenting purely static creatures. It is precisely in this context that the new media fulfil their purpose. Our position involves laying a new, contemporary layer over the exhibition spaces that does not conceal valuable historical parts but integrates existing, high-quality elements in a new overall concept.

"These days, many museums seem less like temples of culture and science and more like multimedia amusement parks, with Imax screens, exhibits designed to mimic carnivals and high-end toy stores scattered throughout."

»Museen scheinen mehr ›Multimedia-Vergnügungsparks‹ mit Imax-Kino, Ausstellungen mit Volksfestcharakter und High-End-Spielzeugläden sein zu wollen, als Tempel der Kultur und des Wissens.«

Debra Galant, "Child-Friendly or Child-Frenzied? Turn Down the Interactivity," *The New York Times,* March 31, 2004.

Eine klares Ausstellungskonzept formuliert übergeordnete Leitgedanken, die allen weiteren Gestaltungsentscheidungen zugrunde liegen; zum Beispiel:

Respekt vor dem Baudenkmal
Die Ausstellungsgestaltung akzeptiert den historischen Raum und verzichtet bewusst darauf, diesen durch Einbauten zu dominieren. Die Ausstellungsarchitektur ordnet sich dem Baudenkmal unter. Museumsräume sollen in ihrer architektonischen Originalität sichtbar bleiben. Die historischen Räume bestimmen ganz wesentlich den Gesamteindruck und tragen zur Stimmung des Museums bei.

A clear exhibition concept defines overriding themes that constitute the basis of all subsequent design decisions.
For example:

Respect for listed buildings
The exhibition design embraces the historical space and consciously avoids dominating this space with additional structures. The character of the exhibition is secondary to the historical building. The architectural originality of museum spaces should remain visible. The historical spaces have a fundamental influence on the overall impression and contribute to the atmosphere of the museum.

Respekt vor den Objekten

»Lasst Objekte sprechen« wurde in den achtziger Jahren des vorigen Jahrhunderts immer wieder gefordert; man meinte damit, anhand von Objekten Geschichten zu erzählen – Objekte sprechen tatsächlich; jedoch nicht in einer Sprache, die jedem Besucher verständlich ist. Wissenschaftlern kommt hier die Rolle der Übersetzer zu, den Ausstellungsgestaltern die Aufgabe, das übersetzte Wissen erfahrbar und leicht zugänglich zu machen.

Respekt vor dem Besucher

Das Museum fasziniert seine Besucher durch die Vielfalt und die Qualität seiner Objekte. Genau dies unterscheidet es von einem Science Center. Es geht nicht darum, den Besucher mit künstlichen Erlebniswelten zu unterhalten. Der Besucher muss ernst genommen werden. Das Ziel ist, wo immer möglich, einen spielerischen Zugang zum Thema zu ermöglichen, das Spiel darf jedoch nie als Selbstzweck eingesetzt werden. Informationen müssen so aufbereitet sein, dass sie leicht verständlich sind. Auch für Besucher mit Vorkenntnissen muss der Ausstellungsbesuch bereichernd sein.

Respect for the objects

"Let the objects speak," was a demand repeatedly made during the 1980s. This meant that history should be told through the objects. Indeed objects do speak, although not in a language comprehensible for every visitor. In this context scholars act as translators, and it is the task of the exhibition designer to make the translated knowledge tangible and accessible.

Respect for the visitor

The museum fascinates its visitors through the variety and quality of its objects. It is precisely this character that distinguishes it from a science center. The concern is not with entertaining the visitor with artificial experiential worlds. The visitor must be taken seriously.
Wherever possible, the goal should be to facilitate a playful access to the subject matter, although this may not be a goal in itself.
Information must be structured in such a way that it is easily comprehended. Moreover, it is important that the exhibition proves enriching for visitors with previous knowledge on the theme.

Strukturierung

Informationen, die in der Ausstellung dem Besucher vermittelt werden, folgen immer einem bestimmten Prinzip:

. chronologisch
. thematisch
. synchronoptisch
. synergetisch
. exemplarisch
. pointiert

Manche Museen können aufgrund der vorgefundenen Gegebenheiten keinem strikten, einheitlichen Gestaltungs- und Strukturierungsprinzip unterworfen werden.
Strikte chronologische Strukturierungen bergen die Gefahr, langweilig zu werden. Thematische Strukturierungen lassen kein ganzheitliches Bild entstehen.
Die neue Gestaltung begreift solche Vorgaben als Chance, Inhalte in ihrer komplexen Verzahnung aufzuzeigen. Dies wird durch eine Darstellung möglich, die exemplarische »Inseln« synergetisch zueinander in Beziehung setzt.
Die Art und Weise der Erzählung kann dramaturgisch pointiert werden, um so unvergessliche Höhepunkte zu schaffen.
Im Folgenden werden verschiedene Methoden der Strukturierung anhand von Praxisbeispielen illustriert.

Structure

Information conveyed to the visitor by the exhibition should be organized according to a specific principle:

. chronological
. thematic
. synchronoptic
. synergetic
. exemplary
. pointed

In some cases, due to pre-existing conditions, museums cannot be subjected to strict, unitary design and structuring principles.
Strict chronological structuring runs the risk of becoming boring. Thematic structuring does not allow an integral picture to emerge.
The new design approaches such problems as opportunities to portray contents in terms of their complex interrelations.
This becomes possible in a form of presentation which places exemplary "islands" in synergetic relation to one another.
The form of narration can be dramatically pointed in order to create unforgettable highpoints. The following examples illustrate different exhibition structures.

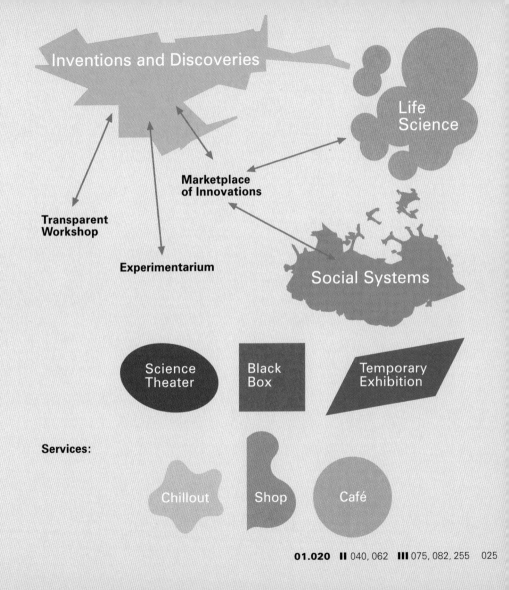

Inventions and Discoveries

Life Science

Marketplace of Innovations

Transparent Workshop

Experimentarium

Social Systems

Science Theater

Black Box

Temporary Exhibition

Services:

Chillout

Shop

Café

Beispiele für verschiedene Gliederungs-
formen historischer Ausstellungsinhalte:
Thematische Gliederung in Aspekten im
Gegensatz zur chronologischer Abfolge
eines Ausstellungsrundgangs.

Examples of different forms of
structuring historical exhibition content:
Thematic organization in contrast to the
chronological sequence of an exhibition
route.

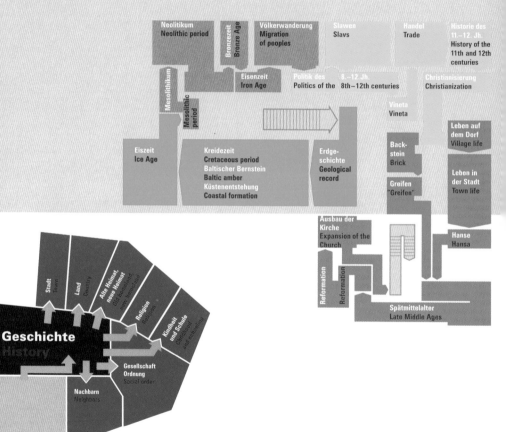

Die Strukturierung der Ausstellung setzt den zeitlichen Ablauf dreidimensional um. Schlüsseljahre, die als Zäsur für geschichtliche Umbrüche stehen, geben die tragende Gestaltungsidee für eine sinnvolle räumliche Verortung der Inhalte.

The structuring of the exhibition gives the temporal sequence a three-dimensional form. Key years representing historical turning points provide the principal design idea for a meaningful spatial arrangement of the contents.

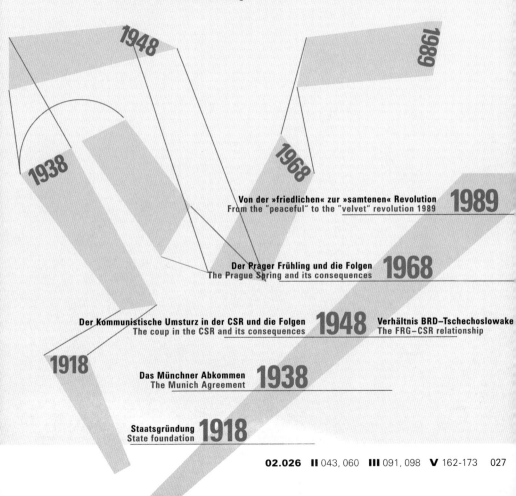

Von der »friedlichen« zur »samtenen« Revolution
From the "peaceful" to the "velvet" revolution 1989 **1989**

Der Prager Frühling und die Folgen
The Prague Spring and its consequences **1968**

Der Kommunistische Umsturz in der CSR und die Folgen
The coup in the CSR and its consequences **1948** **Verhältnis BRD–Tschechoslowakei**
The FRG–CSR relationship

Das Münchner Abkommen
The Munich Agreement **1938**

Staatsgründung **1918**
State foundation

Zieldefinition

Ebenfalls Bestandteil der Konzeption ist die möglichst präzise Formulierung dessen, was am Ende erreicht werden soll. Eine gute Methode ist, bereits zu Beginn der Arbeit den Zeitungsartikel zu verfassen, den man sich anlässlich der Eröffnung wünscht. Um die gestalterische Qualität zu beschreiben, helfen die Überlegungen von Vitruv[1], dessen Kriterien bis heute Gültigkeit haben.

Goal Definition

An equally important part of the concept is a precise formulation of what is ultimately to be achieved. A good strategy to begin the work process is to compose the newspaper article that one would like to be published for the opening of the exhibition. When describing the design quality, it is helpful to consult the works of Vitruvius,[1] which offer criteria that are still valid today.

Qualitas	**Qualitäten der Ausstellung** Qualities of the exhibition
Firmitas	**Solidität, Dauerhaftigkeit** Solidity, sustainability
Utilitas	**Funktionalität, Zweckmäßigkeit** Functionality, utility
Venustas	**Schönheit, Anmut** Beauty, elegance

… werden erreicht durch:
… are achieved through

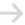

 [1] Vitruv, *Baukunst*, Basel, 2001 [1] Vitruvius, *The Ten Books on Architecture*, Mineola N.Y., 1960

Ordinatio	Quantitative Zuordnung, Größenverhältnisse, Proportion
	Quantitative classification, scale, proportion

Quantitas	Mengenverteilung und Harmonie des Gesamten
	Distribution of quantity and overall harmony

Dispositio	Zusammenstellung und Qualität
	Composition and quality
	Formen: Forms:
	Ichnographia*, Orthographia*, Scaenographia; Grundriss, Aufriss und Perspektive
	Ichnographics*, orthographics*, scaenographics, ground plan, elevation and perspective

Eurythmia	Anmutigkeit, Aussehen, Ausgewogenheit, Kurvatur, Entasis.
	Zusammenstimmendes Verhältnis von Höhe zur Breite und von Breite zur Länge.
	Elegance, appearance, balance, curvature, entasis
	Harmonious relationship between height and width and width and length

Symmetria	Einklang und Modulus, Wahl der Proportion.
	Wechselbeziehung der einzelnen Teile zur Gestalt des Ganzen.
	Unison and modulus, choice of proportion
	Interrelation of individual parts to overall form

Decor	Fehlerfreies Aussehen, stilistische Stimmigkeit beruht auf:
	Befolgung der Tradition, Gewöhnung, Anpassung an die Natur
	Flawless appearance, stylistic coherence based on:
	observance of tradition, habituation, adaptation to nature

Distributio	Angemessene Verteilung der Materialien und der Flächen;
	Verhältnismäßigkeit der eingesetzten Mittel zu den Zwecken.
	Appropriate distribution of materials and areas:
	suitability of means to goals

* ichnographia: »Fußspurzeichnung« * ichnographia: "ichnological drawing"
 orthographia: »Aufrechtzeichnung« orthographia: "orthographic drawing"
 Vitruv, 1. Jh. v. Chr. Vitruvius, 1st c. B.C.

»Wenn man zeichnet, dann kann man nur das zeichnen, was man weiß«

"When one draws, one can only draw what one knows"

Peter Eisenman *"Aura und Exzess, Zur Überwindung der Metaphysik der Architektur*, edited by Ullrich Schwarz", Vienna 1995, p. 321

Entwurf
Design

ideas

Dynamik

concentration

movement

vision

Entwicklung

process

Verdichtung

preparation

Gedanken

Entwerfen bedeutet, Ideen zu produzieren, diese mittels Skizzen und Zeichnungen zu fixieren und anhand von Modellen die geplante Realität zu simulieren.
Neben den inspirierenden Formen und Farben, die Wolken haben können, ist für uns die Wolke Metapher für das Entwerfen. Entwürfe entstehen wie Wolken. Eine Form entwickelt sich aus dem scheinbaren Nichts. Durch genügend lange Sonneneinstrahlung erwärmt sich die Luft und beginnt zu steigen. Je wärmer die Luft, desto mehr Feuchtigkeit kann sie transportieren. Allerdings kühlt sich die Luftblase ab, je höher sie aufsteigt. Die Idee erreicht ein Kondensationsniveau, auf dem sich eine schöne Wolke bildet und wenn sie entsprechend gesättigt ist, entstehen als Ergebnis winzig kleine Wassertröpfchen. Physikalische und kreative Prozesse zeigen gemeinsame Merkmale:

Präparationsphase
Die Sammlung von Rohmaterial; Informationen bleiben bewusst ungeordnet und unbewertet.

Inkubationsphase
In der Zeit zwischen Ansteckung und Auftreten erster Wirkungszeichen wird mit den Informationen gerungen, bis die Idee zum Ausbruch kommt.

Design involves the generation of ideas, the development of these ideas in sketches and drawings and the simulation of an envision reality in the form of models. We can draw an analogy between the design process and the process of cloud formation. In both cases, form develops out of apparent nothingness. In cloud formation solar radiation causes air to warm and begin to rise. The warmer the air, the more moisture it can transport. However, as air rises it also cools and the resulting condensation produces clouds in which, once a certain level of saturation is reached, tiny water droplets form. The creative process exhibits analogous features:

Preparation phase
Raw material is collected. Although information and ideas are deliberately not classified or evaluated at this point, the assembling of material in itself generates a developmental or "upward" dynamic.

Incubation phase
The "condensation" of ideas requires a period in which different approaches are tried out and material is refined and focused.

Illuminationsphase

Im Augenblick der Erkenntnis kommt die Idee zum Ausbruch. Dies zeigt sich dann in Form eines Wolkenbruchs oder auch nur eines lauen Nieselregens. Kommt es an Stelle der Kondensation zu einer Kristallisation, entsteht Schnee – eine schöne Metapher für das Entwerfen: kein Eiskristall gleicht in seiner ästhetischen Einmaligkeit dem anderen.

Manchmal bildet sich auch keine Wolke. Wenn die Sonneneinstrahlung zu schwach ist oder nicht lange genug anhält, löst sich die Idee einfach wieder auf; sie ist aber nicht verloren, sondern rekursiv, sie geht zurück ins Chaos der Gedanken, um dann am nächsten Tag in anderer Kombination wieder neu zu erscheinen.
Es entsteht »Flow«, ein fließender Zustand, in dem Handeln und Bewusstsein zu einem konzentrierten Arbeitsprozess verschmelzen. Es braucht nur den richtigen Raum, die richtige Temperatur und die richtige Zusammensetzung, um kreative Kräfte zur Entfaltung zu bringen.

Lizza May David
Designer

Illumination phase

The moment in which an idea is precipitated can be akin to a cloudburst or a light drizzle. Or radical condensation can lead to crystallization and a range of related concepts, each with its own, unique character.

Like clouds, ideas sometimes do not form. Solar radiation, or the generative force, may simply be too weak or not sustained enough, and the potential idea dissolves into vapor. However, this merely means that it is reabsorbed into the chaos of thought. Once generated, it merely requires the right combination of conditions to unfold.

Lizza May David
Designer

Entwerfen

Primär ist das Entwerfen eine gedankliche Arbeit, und, um Gedanken zu fixieren, bemühen wir neben der sprachlichen die bildliche Beschreibung.
Skizzen, Zeichnungen, Grundrisse, Ansichten, Schnitte geben ebenso wie Modelle und Simulationen eine Vorstellung dessen, wie sich die Gedanken materialisieren lassen könnten.

Skizzieren als Ausdruck unseres Denkens ist eine Methode, bei der Psychologie und die zwischenmenschliche Kommunikation eine Rolle spielen. Was mit der Skizze abgebildet wird, ist eine Idee dessen, was festgehalten werden soll, um es weiter zu bearbeiten, zu konkretisieren und zu kommunizieren. Gleichzeitig besteht auch die Möglichkeit, durch die skizzenhafte Fixierung eines Sachverhaltes ihn quasi ad acta zu legen, um neu anzufangen.
Die Skizze ist als eigenständige visuelle Sprache zu verstehen, die von Gestaltern entwickelt und als Methode angewandt wird. Im Zeitalter der Digitalisierung wirkt die Handskizze schon fast archaisch, und es stellt sich die Frage, ob wir vor der Zeichnung resignieren, wie Peter Eisenman es beschreibt, oder neue Formen von Skizzen entwickeln, die vielleicht im Bereich applikativer Informatik zu suchen sind.[1]

Design

Design is primarily an intellect process of work, and in order to give ideas a fixed form, we use both verbal and pictorial description.
Sketches, drawings, outlines, views and sections, as well as models and simulations help to show how ideas could be materialized.

Sketching is an expression of our thinking, a method in which psychology and interpersonal communication play a role.
The sketch functions to record an idea that will subsequently be reworked, developed and communicated to others. At the same time a sketch allows it to be filed, before starting again.
The sketch is understood to be an independent form of visual language, that is developed and applied by designers.
In an age of digitalization, sketching by hand seems almost archaic. This raises the question as to whether we should give up on drawing, as Peter Eisenman puts it, or develop new forms of sketching based in the sphere of applied computer sciences.[1]

[1] Hartmut Seichter, *Die architektonische Skizze in virtuellen Umgebungen,* Weimar 2002, S. 4ff.

[1] Hartmut Seichter, *Die architektonische Skizze in virtuellen Umgebungen,* Weimar 2002, p. 4ff.

Im Interview mit Selim Koder auf der Ars Electronica 1992 sagte Peter Eisenman außerdem: »Wenn man mit der Hand entwirft, kann man nur zeichnen, was man bereits im Kopf hat oder eben frei assoziiert. Die Zeichnung wird dann auf das Bild hin korrigiert, das man sich im Geiste ausgedacht hat.«
Damit relativiert er die Möglichkeiten der Handzeichnung gegenüber Darstellungen, die mit Hilfe des Computers entstehen.

Allen technischen Fortschritten des Entwerfens mit elektronischen Medien zum Trotz ist die Skizze immer noch ein probates Mittel, um Gedanken in nicht sprachlicher Form zu visualisieren.
Eine Skizze kann einer sprachlichen Darstellung sogar überlegen sein. Größter Vorteil der Skizze ist ihre Unvollkommenheit, ihre Unpräzision, die der Phantasie des Betrachters genügend Raum zur Interpretation lässt, jedoch das Wesentliche zeigt. Vorteil der Ungenauigkeit ist, dass der Entwerfer seine Zeit nicht für die präzise Ausarbeitung einsetzen muss, sondern sich vollständig auf den Entwurfsgedanken konzentrieren kann. Die Skizze dient also der Auseinandersetzung des Zeichners mit dem Gegenstand seiner Betrachtungen und Überlegungen ebenso wie der Kommunikation mit den Projektbeteiligten.

In an interview with Selim Koder at Ars Electronica 1992, Peter Eisenman also said, "When you design by hand, you can only draw what is already in your head or what you freely associate. The drawing is then corrected according to the image that one has thought out intellectually." He thus qualifies the possibilities inherent in drawing by hand in contrast to depictions produced with the help of the computer.

Despite the technical progress of electronic media in the field of design, the sketch remains a tried and tested tool for visualizing ideas in non-linguistic form. A sketch can even be superior to a linguistic presentation. The greatest advantage of the sketch is its imperfection, its imprecision, which leaves the imagination of the observer enough scope for interpretation while at the same time showing the essence of the idea. An advantage of its inexactness is that the designer does not have to invest his time in precisely detailed representation, but can instead focus completely on the design ideas. The sketch helps the designer to observe and reflect on the object and to communicate with project participants.

Skizzen und Zeichnungen

Voraussetzung für das Zeichnen ist ein gutes räumliches Vorstellungsvermögen. Der Architekt und Ausstellungsgestalter Carlo Scarpa verdeutlichte mit seinem Lebenswerk, welche Bedeutung die Zeichnung als Mittel des Entwurfs haben kann. Seine Zeichnungen stehen für seine enge Verbundenheit mit der Tradition des Entwerfens in der Kunst und dem Handwerk Italiens seit der Renaissance.
Durch Handskizzen und Zeichnungen entwickelte er die Detailgenauigkeit, die seine Bauwerke und Objekte charakterisieren. »Ich will die Dinge sehen, nur darauf kann ich mich verlassen … deshalb zeichne ich. Die Dinge zeigen sich mir bloß, wenn ich sie zeichne«, beschreibt Scarpa seine Leidenschaft zum Zeichnen.[2]

Skizzen erfüllen verschiedene Funktionen:
. Darstellung von Funktionen und Abläufen
. Darstellung von Räumen und Objekten
. Darstellung von Grundrissen und Plänen
. Darstellung von Ansichten und Schnitten
. Darstellung von Konstruktionsdetails
. Schemadarstellung
. Visuelle Notiz
. Wegbeschreibung
. Markierung
. Diskussionsgrundlage
. Verdeutlichung und Dokumentation
. Selbstvergewisserung

Sketches and Drawings

A prerequisite for drawing is a good spatial imagination. The life's work of architect and exhibition designer Carlo Scarpa illustrates the significance drawing can have as a tool of design. His drawings are a testament to his close relationship with the tradition of design in the art and handcraft of Italy since the Renaissance.
Using rough sketches and drawings, he developed the precision of detail that characterizes his buildings and objects. Describing his passion for drawing, Scarpa says: "I want to see the things; that is all I have to rely on … that is why I draw. The things only show themselves to me when I draw them."[2]

Sketches fulfill different tasks:
. representation of function and sequences
. representation of spaces and objects
. representation of layouts and plans
. representation of views and sections
. diagrammatic representation
. visual notes
. description of routes
. marking
. basis for discussion
. explanation and documentation
. self-reassurance

[2] Scarpa-Zitat aus der Ausstellung »Carlo Scarpa« MAK, Wien 2003.

[2] Scarpa quotation from the exhibition "Carlo Scarpa" MAK, Vienna 2003.

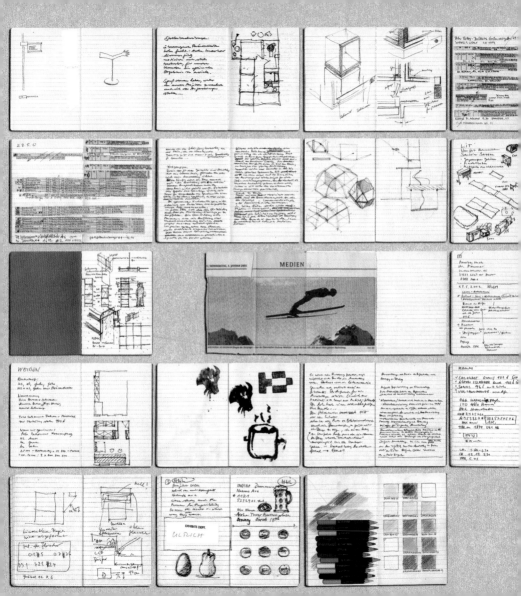

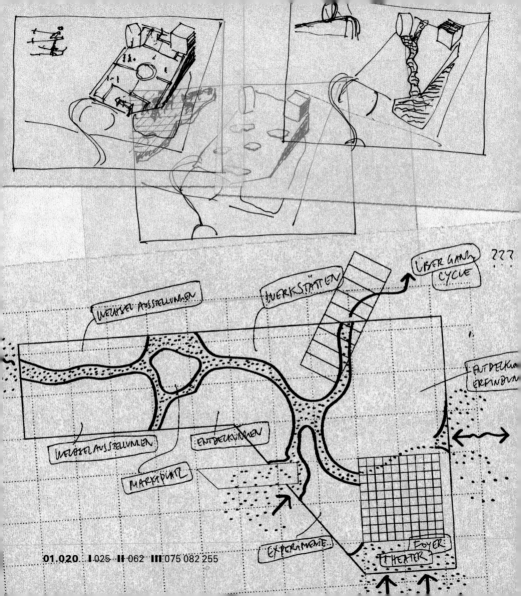

» Grenzöffnungen «

» Gewalt und
Furcht «

» Großstadt
— Landschaft «

Ausstellungs —
bereiche

[handwritten paragraph, partially legible]

Darstellung der Ausstellungs
» Chronologie «

Objektive Zeit wird "linear
kontinuierlicher Ablauf erlebt"
Subjektive Zeit läßt sich ...
anhand eines Zeitstrahles ...
Gestaltungsmittel ... die Chr...
als gefaltetes Band (mit in ...
Vitrinen.)

01.030

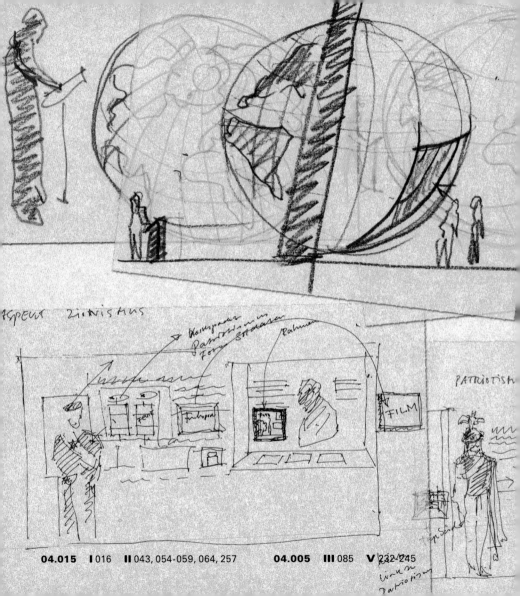

ASPEKT ZIONISMUS

Klarspaner
Patriotismus
Foyer-Straßen

Rahmen

PATRIOTISM

FILM

04.015 **I** 016 **II** 043, 054-059, 064, 257 **04.005** **III** 085 **V** 232-245

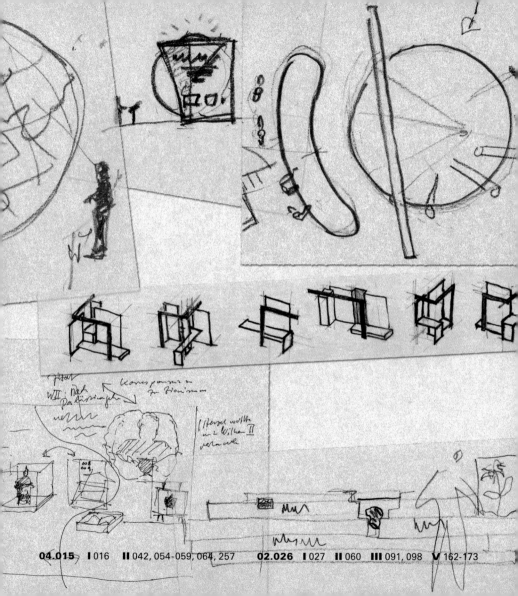

Korrespondenz zu Faust'sm

04.015 I 016 II 042, 054-059, 064, 257 02.026 I 027 II 060 III 091, 098 V 162-173

Entwurfsskizzen zur Präsentation,
nachträglich digital coloriert.
Design sketches with added digital
coloration.

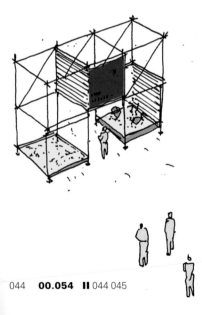

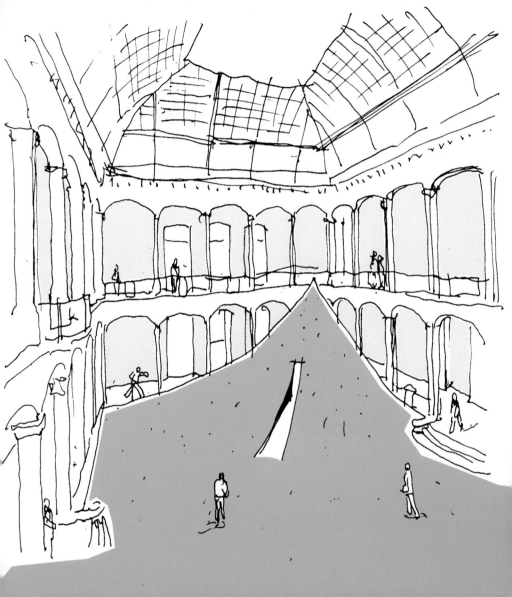

Lineare Darstellung zur Verdeutlichung
von Anordnung und Proportion.
Linear representation to illustrate structure
and proportion.

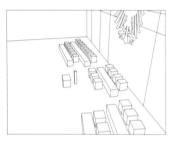

Schematische Zeichnung eines Ausstellungssystems, das als Bausatz in Kisten Platz findet.
Schematic drawing of an exhibition system that can be stored in boxes as a construction kit.

Schnittdarstellung zur Verdeutlichung des Konstruktions- und Funktionsprinzips.
Schematic drawing to illustrate the principle of construction and function.

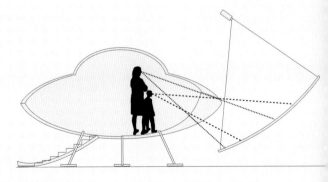

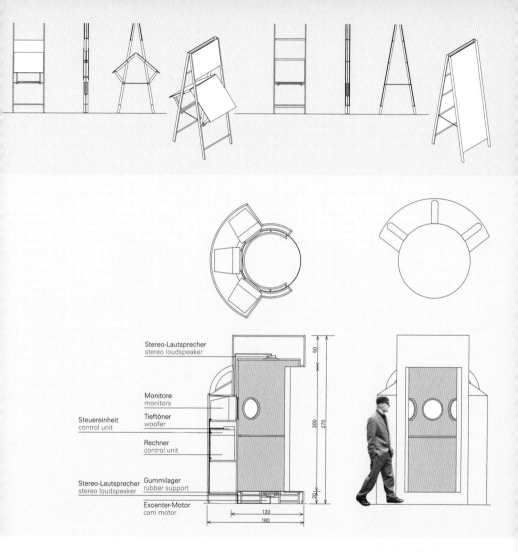

Stereo-Lautsprecher
stereo loudspeaker

Monitore
monitors

Steuereinheit
control unit

Tieftöner
woofer

Rechner
control unit

Stereo-Lautsprecher
stereo loudspeaker

Gummilager
rubber support

Excenter-Motor
cam motor

50

200

270

20

120

160

Darstellung eines Möblierungs-
programms in Militärperspektive.
Representation of a furnishing
program axionometry.

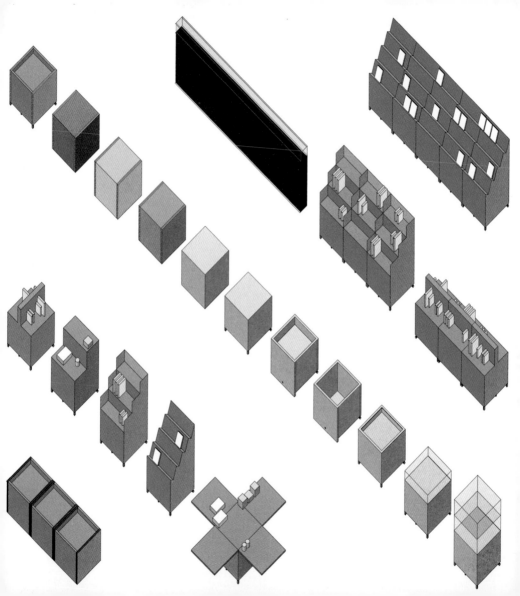

Räumliche, parallelperspektivische
Darstellung von Ausstellungsstationen.
Spatial, parallel-perspective representation
of exhibition stations.

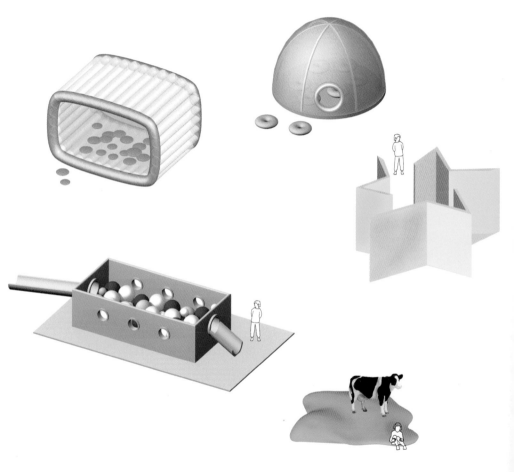

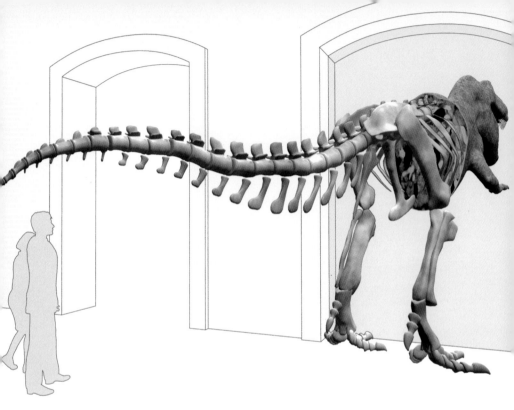

Digital hergestellte 3D-Simulation.
Kombination von zwei Darstellungstechniken:
Darstellung des architektonischen Raumes
als schematische Zeichnung, Darstellung des
Objekts fotorealistisch ausgearbeitet.

Digitally produced 3D simulation.
Combination of two representational techniques:
the architectural space as schematic drawing;
the object as photo-realistic rendering.

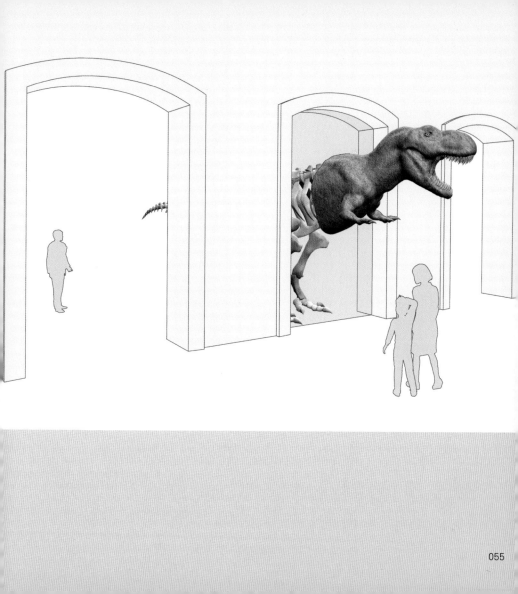

Darstellung einer Ausstellungsinstallation und
Verortung der im Raum befindlichen Objekte
durch mediale Präsentation und Darstellung der
Funktionsweise.
Media presentation of objects and illustration
of operation.

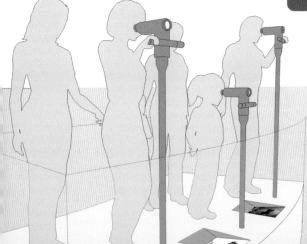

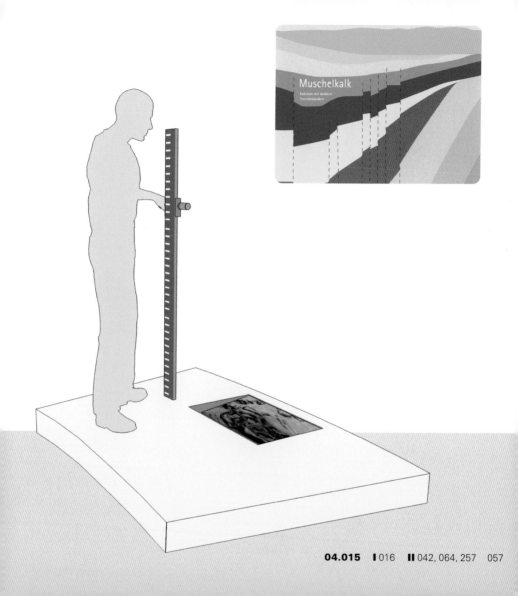

Muschelkalk

Kalkstein mit dunklen
Tonschmitzbändern

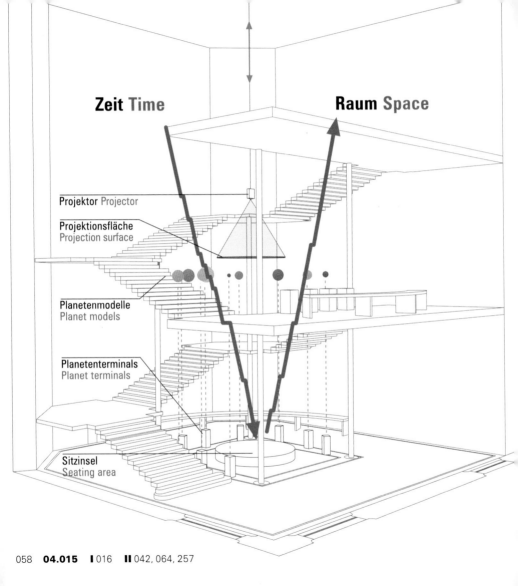

Zeit Time　　　Raum Space

Projektor Projector

Projektionsfläche
Projection surface

Planetenmodelle
Planet models

Planetenterminals
Planet terminals

Sitzinsel
Seating area

Umsetzungsidee für eine Reise
durch Zeit und Raum.
Idea for representing a journey
through time and space.

Modelle und Simulationen

Jede Phase des Entwurfs wird durch den Bau von Modellen begleitet. Das Modell hat die Aufgabe, uns zu veranschaulichen, wie das geplante Projekt in der Wirklichkeit einmal sein wird. In erster Linie geht es darum, Dimensionen aufeinander abzustimmen, Proportionen festzulegen, eine konkrete Idee der späteren Raumwirkung zu erhalten und in beschränktem Maß auch die Lichtwirkung zu erproben.
Die Ausstellungseinrichtung bezieht sich in ihren Dimensionen immer auf den Besucher. Die Gestaltung aller Ausstellungselemente leitet sich deshalb von menschlichen Maßen ab. Aus diesem Grund empfiehlt es sich, im Modell immer eine maßstäbliche menschliche Figur einzufügen, um sich stets zu vergewissern, wie groß das im Modell Geplante später im Maßstab 1:1 aussehen wird.

Models and Simulations

Every phase of the design is accompanied by the construction of models. The purpose of the model is to give us an insight into the realized form of the planned project. The primary concerns are the correct coordination of dimensions, establishing proportions, maintaining a concrete idea of the ultimate spatial effect and, to a limited extent, the effect of lighting. The dimensions of an exhibition facility refer to the visitor and the design of all exhibition elements is ultimately derived from human dimensions. It thus makes sense to include a scaled human figure in the model in order to be able to gauge how big the planned elements will actually appear when the exhibition is realized.

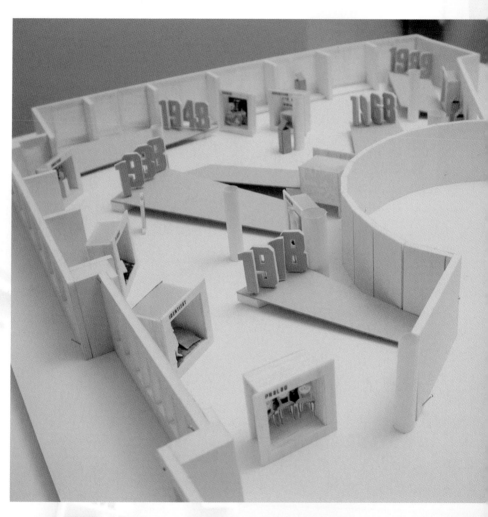

Das Arbeitsmodell im Maßstab 1:100 zeigt die gestalterisch differenzierte, räumliche Planung einer Ausstellungsfläche von circa 4 000 m². Die Planung zielt auf eine erkennbare Strukturierung unterschiedlicher Ausstellungsbereiche.

This working model on a scale of 1:100 shows the differentiated, spatial planning of an exhibition area measuring around 4 000 m². The goal of the plan is to structure the space in a way that makes distinct exhibition areas recognizable.

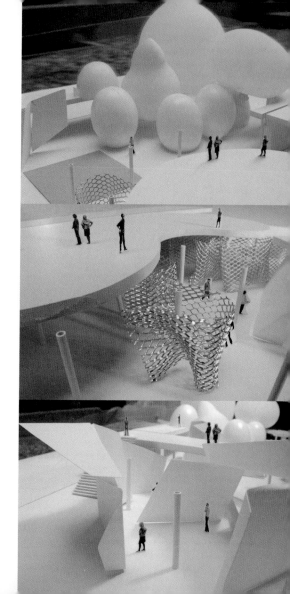

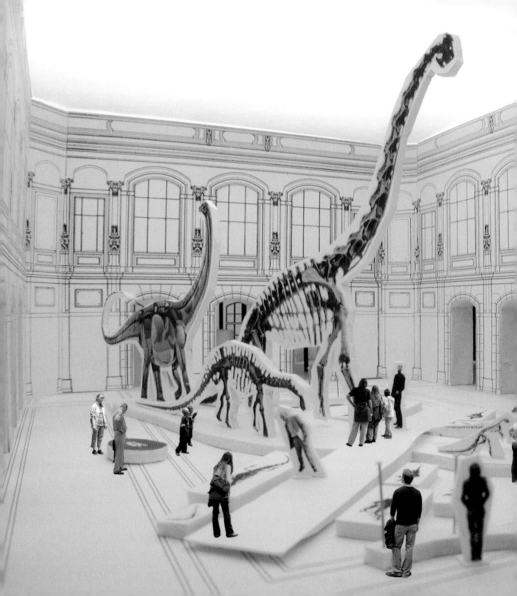

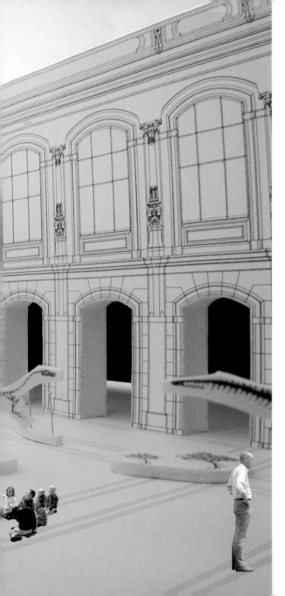

Das Arbeitsmodell zeigt die Anordnung von Exponaten und ihre Größenverhältnisse zu den Besuchern.

This working model illustrates the arrangement of exhibits and their size in relation to visitors.

Collagen von Fotografien und Zeichnungen:
der Raum als fotografische Grundlage für die zeich-
nerische Darstellung der Ausstellungselemente.

Collages: photographs of the museum space are
used as a background for the illustrations of the
exhibition elements.

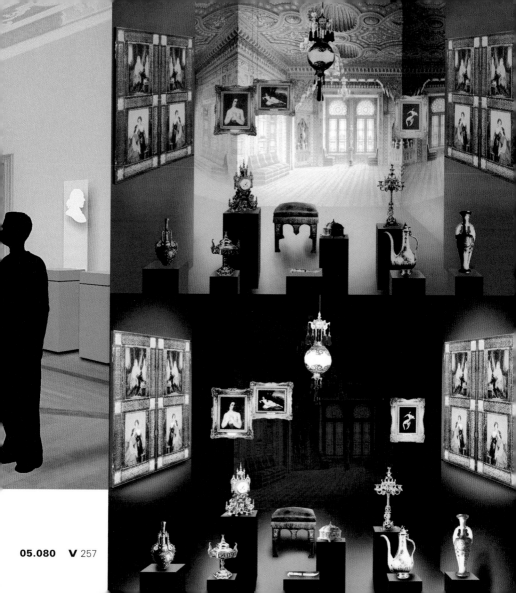

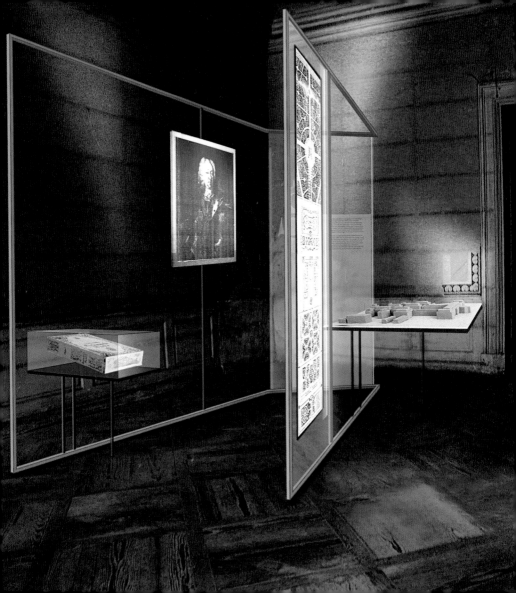

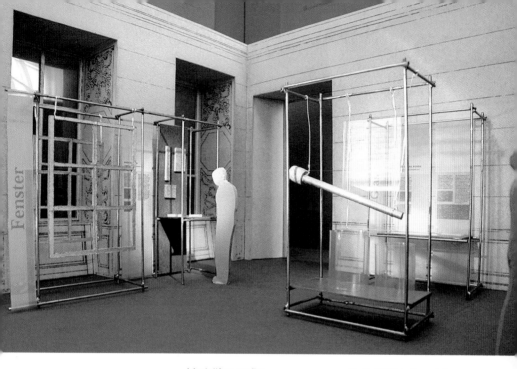

Modellfotografie:
Der Blickwinkel aus Augenhöhe
des Besuchers simuliert
einen realistischen Eindruck.

Photographs of models:
The perspective is based on
the visitor's eye level to
provide a realistic impression.

»Man darf beim Zeichnen eines Grundrisses nie vergessen, dass es das menschliche Auge ist, welches die Wirkung aufnimmt (...) und das befindet sich in einer Höhe von 1,70 Meter und ist ständig in Bewegung.«

"When drawing a ground plan, one should never forget that it is the human eye that perceives the effect (...) and that this eye is located at a height of 1.7 meters and is constantly moving."

Le Corbusier, *Vers une Architecture*, Paris 1922.
Ausblick auf eine Architektur, Basel 1994, pp. 134-148.

Planung
Planning

III 071

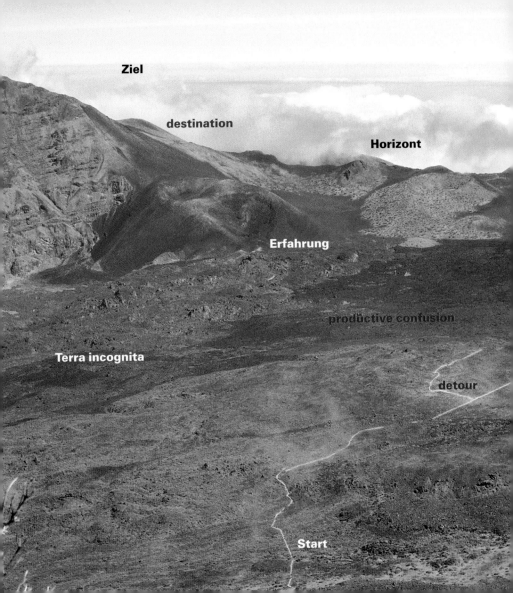

Überblick

peak experience

Gipfelglück

Quelle der Erkenntnis

dry spell

Unwegsames Gelände

Durststrecke

exciting prospect

Wald des Unverstandes

Die Planung einer Ausstellung analog zur Planung einer Reise zu verstehen, hilft, eine geeignete Arbeitsstrategie zu entwickeln. Dies illustriert die folgende Geschichte von Wanderern, die sich in den Karpaten hoffnungslos verirrt hatten und glücklicherweise eine Landkarte fanden, mit deren Hilfe sie wieder nach Hause gelangten, wo sie dann feststellen mussten, dass es sich bei der Landkarte nicht um eine der Karpaten, sondern um eine der Pyrenäen handelte.

Selbst wenn man noch nicht genau wissen kann, wie der Weg verläuft, lohnt sich eine gründliche Vorbereitung.
Vor Beginn der Unternehmung müssen fundamentale Entscheidung fallen. Manchmal ist es wichtiger das richtige Gepäck zu packen, als den genauen Weg zu kennen. Die Absicht muss klar und die Frage nach Wert und Bedeutung zweifelsfrei beantwortet sein.
In der Planungsphase werden vage Ideen, Entwürfe und Lösungsansätze soweit ausgearbeitet und konkretisiert, dass sie zur Ausführungsreife gelangen.

Planning an exhibition requires that an appropriate working strategy be developed. In some ways it resembles the process of planning a journey, as illustrated by the story of a group of travelers who found themselves hopelessly lost in the Carpathian mountains. As luck would have it, they came across a map and were able to use it to find their way home. However, on reaching their destination they realized that the map they had found was not of the Carpathians but of the Pyrenees.

Even when it is not possible to know exactly how things will develop in practice, detailed preparation is still important. Before embarking on the enterprise, fundamental decisions need to be made. Sometimes it is more important to pack the right luggage than to know the exact route. The intention must be clear and the question of value and meaning need to be unambiguously resolved.
In the planning phase, vague ideas, outlines and solutions need to be elaborated and made concrete to the point where they can be applied in practice.

»Die Karte ist offen, sie kann in allen ihren Dimensionen verbunden, demontiert und umgebaut werden, sie ist ständig modifizierbar. Man kann sie zerreißen und umkehren; sie kann sich Montagen aller Art anpassen; man kann sie als Kunstwerk begreifen, als politische Aktion oder als Meditation konstruieren.«

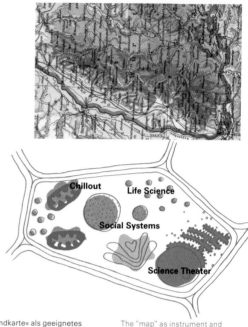

Chillout

Life Science

Social Systems

Science Theater

" The map is open and connectable in all its dimensions, it is detachable, reversible, susceptible to constant modification. It can be torn, reversed, adapted to any kind of mounting; it can be conceived of as a work of art, constructed as a political action or as a meditation."

Gilles Deleuze, Felix Guattari,
Rhizom, Berlin 1977, p. 21

Die »Landkarte« als geeignetes Instrument und Ideengeber, auch für die Ausstellungsgestaltung. So kann zum Beispiel beim Entwurf einer Ausstellung zum Thema »life sciences« eine menschliche Zelle als Karte dienen.
Die Zelle dient als Symbol der Veränderung und Transformation. Die Zelle steht für das Werden der einzelnen Ausstellungsbereiche. Es zeigt sich, dass die Evolution keine fertigen Produkte hervorbringt, sondern Vorgänge einleitet, durch die etwas Neues entstehen kann.

The "map" as instrument and source of ideas for exhibition design. For example, a human cell can be used as a map when creating the blueprint for an exhibition on "life sciences."
The cell serves as a symbol of change and transformation and is a schematic representation of the exhibition space. It is evident that evolution does not produce finished products but initiates processes through which something new can emerge.

Grundriss

Geeignete Instrumente der Planung sind grundrissliche Darstellungen zur Verortung der Ausstellungsbauten. Grundrisse dienen der Festlegung von Themenfolgen und der Bestimmung von Funktionen. Selbst die Licht- und Akustikplanung sowie die Wegeplanung erfolgt mit Hilfe von Grundrissen.

Grundrisse organisieren den Raum, geben ihm eine Ordnung, bestimmen Struktur und Proportion, sind Kompositionsprinzip der späteren Ausstellungsflächen.

Grundrisse und deren Funktionen:

. Verortung von Inhalten
. Verortung von Ausstellungselementen
. Verortung von Nutzungszonen
. Verortung von Medien
. Verortung von Installationen
. Lichtplanung
. Kommunikationsplanung
. Besucherwege

Ground Plan

Ground plans showing the location of exhibition structures constitute a significant element of the planning process. Ground plans help to establish thematic sequences and define the functions of the space. Even the planning of lighting and acoustics, as well as visitor pathways, utilize ground plans.

Ground plans organize and order the space, determine structure and proportion and constitute the compositional principle for the development of exhibition areas.

Ground plans and their functions:

. location of contents
. location of exhibition elements
. location of zones of use
. location of media
. location of installations
. lighting design
. communication planning
. visitor pathways

Verschiedene Räume bedingen durch ihre Spezifik unterschiedliche Gestaltungslösungen. Die Beispiele auf den folgenden Seiten zeigen die gleiche Ausstellung in den Ausstellungsräumen des Folkwang-Museum Essen, dem Martin-Gropius-Bau und dem Zeitgeschichtlichen Forum Leipzig, dem Ausgangsstandort der Wanderausstellung.

Im Anschluß daran zeigen zwei Grundrissbeispiele unterschiedliche Ausstellungen im gleichen Raum. Dadurch wird deutlich, daß sich die Parameter Inhalt und Form bedingen.

The specific characteristics of different spaces require different design solutions. The examples on the following pages show the same exhibition mounted in different locations: the Folkwang-Museum in Essen, the Martin Gropius-Bau in Berlin and the Zeitgeschichtliches Forum in Leipzig, the initial venue location of this traveling exhibition.

The examples are followed by two ground plans of different exhibitions mounted in the same space. They clearly illustrate the extent to which spatial parameters influence content and form.

Die Mauer
The Wall

Bühne 1
Kunst
Platform 1
Art

Bühne 2
Musik
Platform 2
Music

Bühne 3
Film
Platform 3
Film

Bühne 4
Literatur
Platform 4
Literature

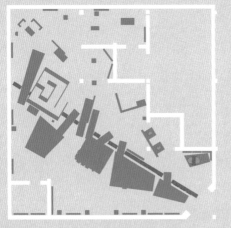

Planung von Ausstellungselementen
konzipiert für verschiedene
Ausstellungsorte.

Plan showing exhibition elements
designed for different exhibition
locations.

stallation
ermann-Tisch
ermann
tallation

Labyrinth
Labyrinth

Installation
Verhandlungsmarathon
Negotiation
Installation

Installation
Fernsehzimmer
Installation
Television room

Stege
Piers

Stellwände
Information
boards

Vitrinen
Display
cases

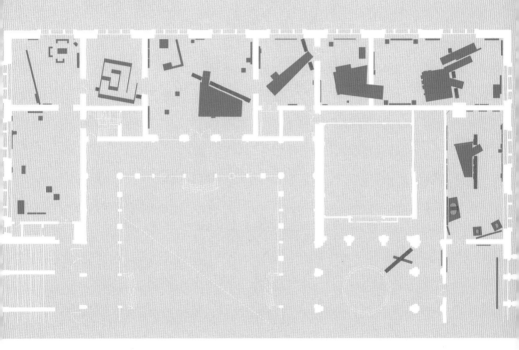

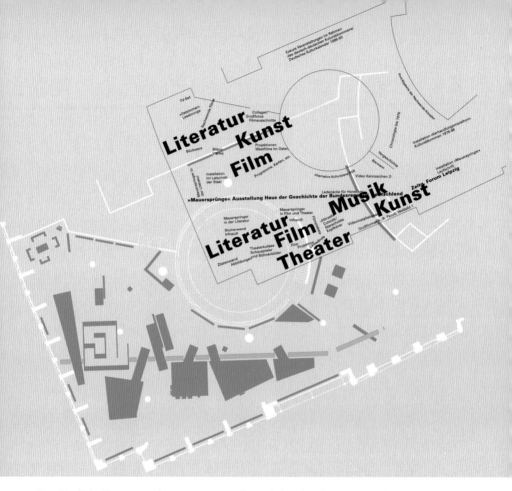

Grundrissliche Planung und Verortung
von Ausstellungsinhalten unterschiedlicher
Ausstellungen in gleichen Räumen.

Ground plan showing location of contents
of different exhibitions in the same space.

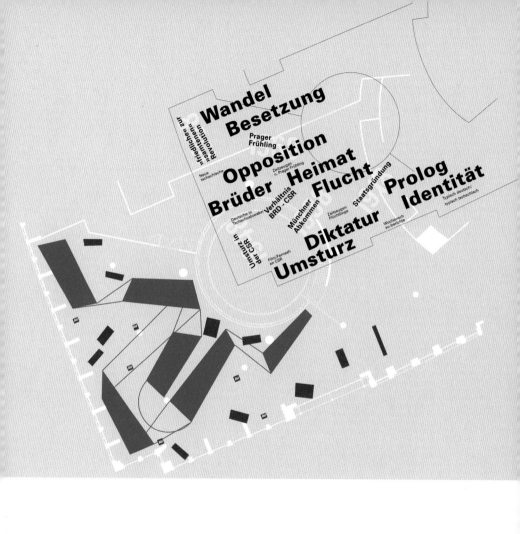

Wandel

Besetzung

»friedlicher« zur »samtenen« Revolution

Prager
Frühling

Neue
tschechische

Opposition

Zeitzeugen
n. Prager Frühling

Brüder Heimat Flucht

Prolog

Identität

Deutsche in
Tschechoslowakei

Verhältnis
BRD – CSR

Münchner
Abkommen

Zeitzeugen
Flüchtlinge

Staatsgründung

Typisch deutsch/
typisch tschechisch

Umsturz in
der CSR

Film/Fernseh-
en CSR

Diktatur

Umsturz

Wochensch-
au-berichte

Verortung von Ausstellungs-
bereichen, deren grundrissliche
Form assoziativ für den Inhalt steht.
Exhibition areas whose form has
an associative connection with the
exhibition content.

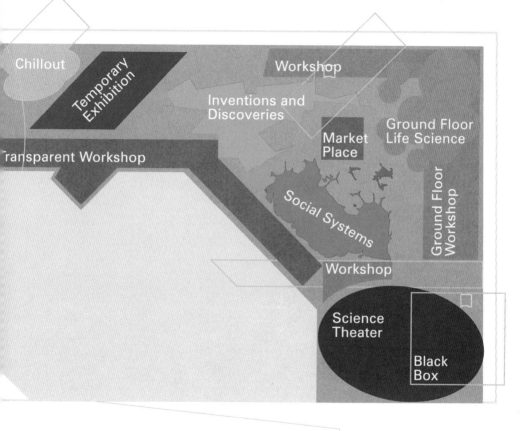

Chillout

Temporary Exhibition

Transparent Workshop

Workshop

Inventions and Discoveries

Market Place

Ground Floor Life Science

Ground Floor Workshop

Social Systems

Workshop

Science Theater

Black Box

Verortung von Themenstationen. Location of thematic stations of an exhibition.

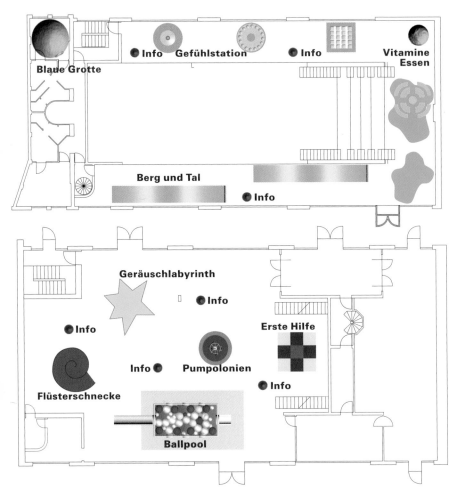

Blaue Grotte

Info Gefühlstation

Info

Vitamine Essen

Berg und Tal

Info

Geräuschlabyrinth

Info

Info

Erste Hilfe

Info

Pumpolonien

Info

Flüsterschnecke

Ballpool

Verortung von Themen im
Ausstellungsrundgang.
Location of themes along
exhibition route

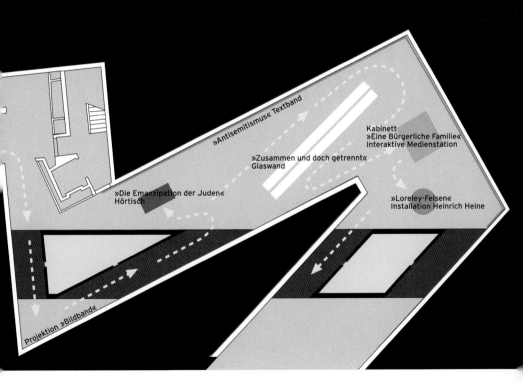

»Antisemitismus« Textband

Kabinett
»Eine Bürgerliche Familie«
Interaktive Medienstation

»Zusammen und doch getrennt«
Glaswand

»Die Emanzipation der Juden«
Hörtisch

»Loreley-Felsen«
Installation Heinrich Heine

Projektion »Bildband«

Kommunikationsplanung durch
Medien und die Definition von
Nutzungszonen.
Layout of exhibition media with
designated zones of use.

 Information
information

 Objekt
object

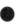 Interaktion
interaction

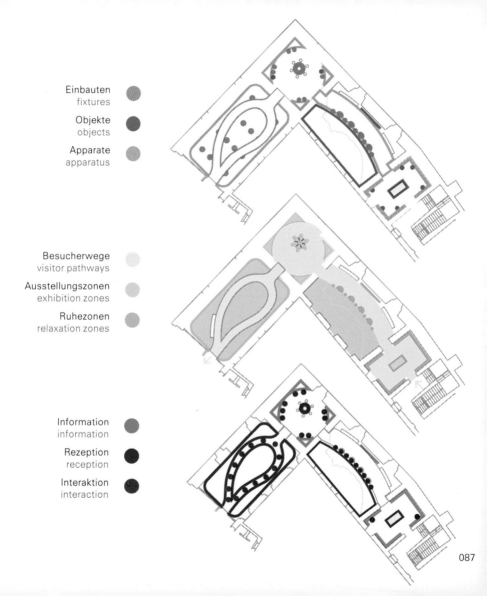

Einbauten
fixtures

Objekte
objects

Apparate
apparatus

Besucherwege
visitor pathways

Ausstellungszonen
exhibition zones

Ruhezonen
relaxation zones

Information
information

Rezeption
reception

Interaktion
interaction

087

Eintragungen in Grundrisse als Vorgabe für den Ausstellungsbau:	Entries in ground plan as guidelines for exhibition construction:
. äußere Maße	. exterior dimensions
. lichte Maße	. interior dimensions
. Maße aller Architekturelemente wie Türen, Durchgänge, Fluchtwege	. dimensions of all architectural elements such as doors, passages, emergency exits
. Türaufschlagsrichtung	. visitor entrances and exits
. Fenster	. window locations
. Maße der Möbelierung	. furniture dimensions
. Maße der Ausstellungselemente	. component dimensions
. Maße der Inszenierungen	. presentation dimensions
. Flächenmaße der Räume in m²	. room dimensions (sq. ft)
. Raumnummern	. room numbers
. Themenbezeichnungen	. theme designations
. Funktionsbezeichnungen	. function designations

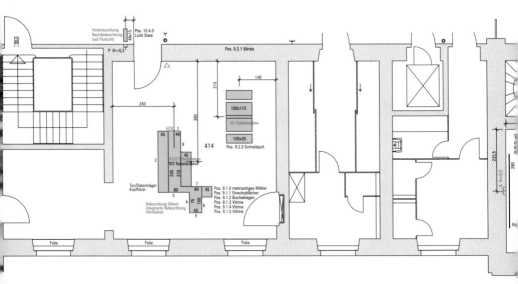

![]	Ausstellungsmobiliar exhibition components	
![]	Ausstellungswände exhibition walls	
![]	Lichtsäule light column	
![]	Leitsystem control system	
![]	Mobiliar allgemein general furnishings	
![]	Rollo oder Folie opaque or transparent	
![]	HTX (Haupttext) main text	

Elektro Electrical

🔌³	Bodensteckdose mit Bodenklappe floor outlet with cover plate	
⌐³	Stromanschluss Wand wall outlet	
⌐	EDV Anschluss EDP connection	
⌐	Telefonanschluss telephone connection	
▷□	Kamera camera	
▷□	Lautsprecher loudspeaker	
⊥	Notbeleuchtung emergency egress lighting	
	Elektro Ausstellung electrical display	

Medien Media

◁	Lautsprecher loudspeaker	
▷	Bewegungsmelder motion detector	
□	Bildschirm screen	
M	Elektro Medien electrical media	
◎	Taster sensor	
⌐	Doppelwechselschalter double toggle switch	
▭	Leuchte 1x58W lamp 1x58W	
▭	Leuchte 2x58W lamp 2x 58W	
▬	Fluchtwegleuchte escape route lamp	
P	Elektro Putzlicht lighting for cleaning staff	

Bertron.Schwarz.Frey Gruppe für Gestaltung		**04.024** Klostermuseum Wiblingen	
Datum 26.02.05	**Index** –	**Seite** 1 von 1	**Bearb.** ah

Lichtplanung

Dem Licht kommen bei der Ausstellungs-
gestaltung vielfältige Funktionen zu.
Neben der Objektbeleuchtung können
Themenbereiche strukturiert oder Stim-
mungen initiiert werden. Die synergetische
Betrachtung von Kunst- und Tageslicht
sowie die Integration visueller Medien ist
dabei besonders wichtig.
Ziel der Konzeption ist die Unterstützung
der Ausstellung mittels Licht. Die Wahr-
nehmung der Exponate, die intuitive
Führung der Besucher und die Erlebbarkeit
von Atmosphäre, auch inszeniert durch
Licht, stehen im Mittelpunkt. Das Licht-
niveau muss der Einhaltung konservato-
rischer Aspekte genügen und dem Besucher
die Adaptation zwischen den unterschied-
lichen Räumen erleichtern, diese aber auch
thematisch voneinander differenzieren.
Im Entwurf sind die differenzierten Anfor-
derungen an die Nutzung (Allgemein-,
Not- und Putzbeleuchtung, Objektschutz,
Farbwiedergabequalität usw.) sowie die
Berücksichtigung visueller Medien hin-
sichtlich der Strahlengänge und Umfeld-
leuchtdichten herauszuarbeiten. Schnitt-
stellen zu angrenzenden Gewerken
müssen definiert, spezifiziert und Funktio-
nen wie gruppieren, dimmen und schalten
festgelegt werden. Details werden in der
Entwurfs- und Ausführungsplanung mit
dem Ausstellungsgestalter abgestimmt.

Lighting

Lighting has many functions in exhibi-
tion design. Apart from the illumination
of objects, lighting can also be used
to structure thematic areas and create
atmosphere. The synergetic relationship
between artificial and natural lighting
and the integration of visual media are
particularly important.
The conceptual objective is to provide sup-
port for the exhibition by means of lighting.
The perception of exhibits, the intuitive
guidance of visitors and the quality of
atmospheres are central considerations here.
The level of lighting must be adequate to
meet conservation requirements and make
adaptation to each space easy for the visitor,
while also differentiating the spaces from
one another. The design must take into
consideration the different requirements
placed on lighting (general and emergency
lighting, lighting for cleaning staff, protec-
tion of objects, color quality etc.) as well
as the effect of directional lighting on visual
media and the density of surrounding
light. Connections to nearby exhibits must
be defined and specified, and functions
such as grouping, dimming and switching
must be decided upon. All details need
to be discussed and agreed with the
exhibition designer during the planning
and execution phases.

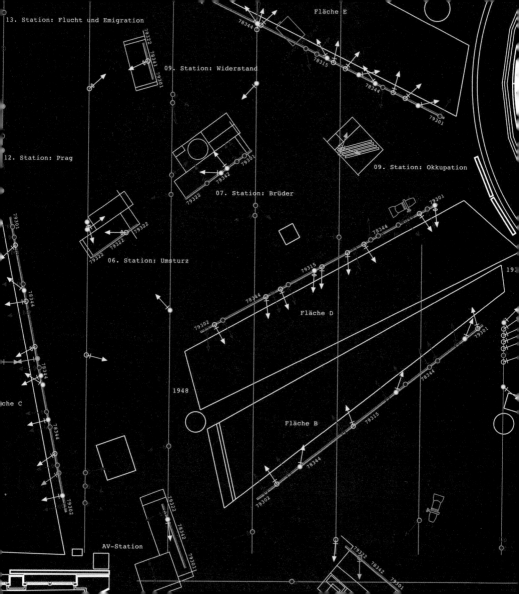

13. Station: Flucht und Emigration

09. Station: Widerstand

12. Station: Prag

09. Station: Okkupation

07. Station: Brüder

06. Station: Umsturz

Fläche E

Fläche D

Fläche B

Fläche C

1948

AV-Station

In Zusammenarbeit mit dem Ausstellungsgestalter werden Leuchtenkörper thematisiert. Konzeptioneller Ansatz ist dabei oft, ein Thema zur Reduktion der Leuchtenvielfalt zu finden. Möglicher Ansatzpunkt ist das Licht selbst, also Leuchtmittel und Abstrahlcharakteristik, die Materialität der Leuchten oder die Formensprache. Sinnvoll ist, am Markt verfügbare Leuchten zu verwenden, und nur bei technischen und gestalterischen Zwangspunkten Sonderlösungen zu entwickeln. Dabei steht die Modifikation von Standardlösungen im Fokus.

Dem Tageslicht kommt bei entsprechender Konzeption eine besondere Rolle zu. Es hat eine starke Dynamik, liefert ideale Farbwiedergabeeigenschaften und bringt den Bezug zum Außenraum. Ungefiltertes Tageslicht fügt jedoch empfindlichen Ausstellungsobjekten irreparable Schäden zu. Vor diesem Hintergrund ist das Ziel Lichtatmosphären zu schaffen, die, wo notwendig, auf Tageslicht verzichten, und, wo möglich, Tageslicht so für die Raumatmosphäre nutzen, dass der Tagesrythmus ablesbar bleibt.

Die Nachhaltigkeit der Planung muss auch im Betrieb der Anlage gewährleistet sein. Der Energieeffizienz und Lebensdauer kommt im Rahmen des Gestaltungskonzeptes eine große Bedeutung zu.

The choice of lighting should be made in consultation with the exhibition designer. It is often the case that designers prefer to reduce the variety of lighting and therefore consideration needs to be given to the means of illumination, radiation characteristics, the materiality of lights and the use of form. A sensible way is to make use of lights that are already available on the market and only to develop specific solutions where absolutely necessary on technical or design grounds. In such cases it is advisable to consider the possibilities of modifying standard solutions.

Where it forms part of the concept, natural lighting has a particular role to play. It is dynamic, provides ideal color quality and creates a connection with the external space. However, unfiltered natural light can cause serious damage to susceptible exhibition objects. Where this is a potential problem, the goal should be to create lighting atmospheres that do not rely on natural light but, if possible, utilize daylight for the spatial atmosphere so that the general time of day is evident to visitors.

Lighting design must also take into account the capacity of the systems being used. Energy efficiency and the useful life of system elements have an important role to play in the development of the design concept.

Karsten Ehling
Geschäftsführer und Projektleiter Lichtvision GmbH

Karsten Ehling
Managing Director and Project Leader, Lichtvision GmbH

Neue Medien

Immer häufiger ist in den letzten Jahren
der Einsatz von elektronischen Medien in
Museen und Ausstellungen zu beobachten.
Nicht immer waren und sind sie didaktisch,
gestalterisch und technisch sinnvoll reali-
siert. In der Zwischenzeit jedoch ist dieses
Medium erwachsen und Kuratoren, wis-
senschaftliche Autoren, Mediengestalter,
aber auch die Besucher sind in diesem
Bereich kompetenter und auch kritischer
geworden.

Bei sinnvollem Einsatz bieten die interakti-
ven Medien gegenüber allen klassischen
Medien wie Texttafeln, Video und Audio
die Möglichkeit eines echten Dialogs mit
den Ausstellungsinhalten, Objekten und
Artefakten. Durch die Interaktion erfahren
die Besucher selbstbestimmt die zu ver-
mittelnden Inhalte und können sich, ihrem
Wissensstand entsprechend, entweder
oberflächlich oder aber intensiv in ein
Thema vertiefen. Gut konzipierte und reali-
sierte Medien können Besucher mit unter-
schiedlichem Wahrnehmungsverhalten
ansprechen:

. explorativ
. narrativ
. spielerisch
. faktisch

New Media

In recent years the use of electronic
media has become increasingly common
in museums and exhibitions. However,
the didactic possibilities, design and
technical aspects of these applications
have not always been adequately realized.
Today, the use of this medium has matured
and curators, academic authors, media
designers and visitors have all become
both more competent and critical in this
field.

When sensibly applied, interactive media
offer an advantage over classic media such
as textual presentations, video and audio
in that they create a genuine dialogue
with the exhibition contents, objects and
artifacts. Interaction enables visitors
independently to experience the content
of the exhibition and, depending on their
level of knowledge, to engage either
superficially or intensively with a theme.
The use of well conceived and realized
media can take different perceptual
approaches:

. explorative
. narrative
. playful
. factual

Eine überzeugende gestalterische Position stellt die Medien nie als Pseudo-Objekte oder Inszenierungen vor die eigentlichen, originalen Objekte, sondern versteht die mediale Aufarbeitung des Themas als integrierten Bestandteil der Ausstellung. Aufgabe der Medien ist dabei, das Unsichtbare sichtbar zu machen, zu kommentieren, zu informieren und zu unterhalten. In der Konsequenz steht die gestalterische Absicht, technische Geräte wie zum Beispiel Computermonitore oder Tastaturen an keiner Stelle sichtbar werden zu lassen. Die Technologie verschwindet hinter Exponaten, Installationen und Inszenierungen. Die neuen Medien werden die klassischen Vermittlungstechniken nicht substituieren, sind aber nachweislich ein sinnvolles weiteres Medium in zeitgemäßen Ausstellungen. Die Menge der angebotenen Information ist an keine räumlichen Ausdehnung gebunden. Datentiefe und damit die Informationsmenge erfordert lediglich Speicherkapazität, keine Ausstellungsfläche. Alle Texte können in beliebig viele Sprachen übersetzt und vom Besucher nach Bedarf angewählt werden. Ein Vorteil medialer Umsetzungen ist der verhältnismäßig geringe Aufwand, Aktualisierungen vorzunehmen. Auf diese Weise können sie immer mit dem aktuellen Stand der Forschung Schritt halten.

Joachim Sauter
Gestalter, ART+COM AG

A convincing design position does not privilege the media as a pseudo object or presentation over the actual, original objects. Rather it understands the elaboration of the theme using these media as an integrated element of the exhibition. The task of media in this context is to provide visibility, to comment, to inform and to entertain. From the point of view of design it is therefore desirable that technical facilities such as keyboards and computer screens should not be immediately evident in the exhibition. The technology should disappear behind exhibits, installations and presentations. New media are not to be seen as replacing classical communicative techniques, but provide a meaningful addition to the techniques of contemporary exhibition. The quantity of information that can be offered using the new media is not subject to spatial limitations. The amount of data is only dependent on memory capacity, and not on the extent of exhibition areas. All texts can be translated into as many languages as are required by exhibition visitors. Another advantage of new media is the relative ease with which material can be updated and thus kept in line with the most recent developments in research.

Joachim Sauter
Designer, ART+COM AG

Grundrisse zur Planung der akustischen
Umgebung und der Zonierung durch Licht.
Ground plan of the acoustic environment
and zoning designated by lighting.

Ruhig gestaltete Bereiche
quietly areas

Licht/Projektion
light/projection

betonte Themeneinheit
emphasized unity of themes

Klang-Installation
sound-installation

Interaktion
interaction

gezielte Blick-/Besucherführung
durch Elemente/Medien
guide watch/guiding visitors
through elements/media

Ausstellungselemente
exhibition elements

abgedunkelte Fenster
darkened windows

dunkle Zonen
dark zones

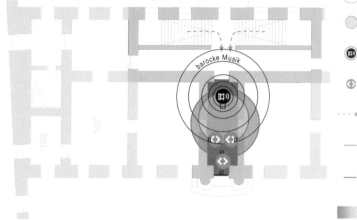

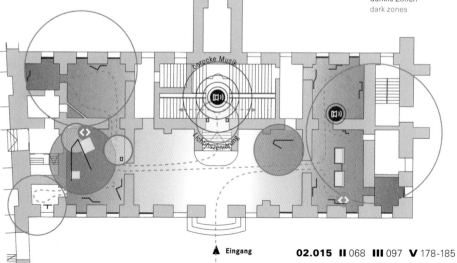

Wandabwicklung

Aufrisse sind maßstab- und winkelgetreu, ihr Charakter kann einer Entwurfs-, Präsentations- oder Ausführungszeichnung entsprechen. Zur Überprüfung und Wiedergabe plastisch-räumlicher Merkmale sind Aufrisse, Ansichten und Schnitte nur bedingt tauglich; lediglich Proportionen und Rhythmik sind deutlich ablesbar. Für die Ausstellungsgestaltung dienen Wandabwicklungen in weit größerem Maße zur planerischen Verortung von Objekten als Grundrisse. Werden in Grundrissen vor allem die raumbildenden Ausstellungselemente dargestellt, so eignen sich Wandabwicklungen hervorragend für die Verortung von Objekten. Die Herstellung von Wandabwicklungen erfordert ausdauernde und akribische Zeichenarbeit.

Wall Layout

Elevations are accurate in terms of scale and angle and can function as drawings for design, presentation or implementation. As a means of checking or reproducing three-dimensional, spatial features, elevations, views and sections are useful to a limited extent, since only proportions and structural rhythm can be clearly read from them. In terms of exhibition design, wall layouts are far more useful for planning object locations than ground plans. Whereas ground plans above all depict the spatially formative elements of an exhibition, wall layouts are eminently suited to plotting the location of objects. However, the production of wall layouts requires persistent and meticulous drawing work.

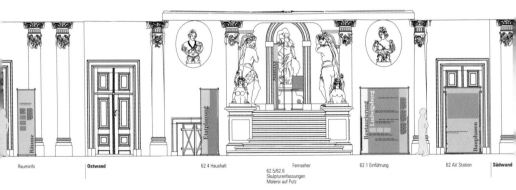

Rauminfo | Ostwand | 62.4 Haushalt | Fernseher / 62.5/62.6 Skulpturenfassungen Malerei auf Putz | 62.1 Einführung | 62 AV Station | Südwand

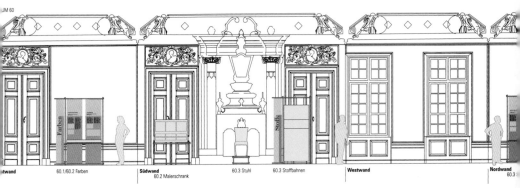

stwand | 60.1/60.2 Farben | Südwand | 60.3 Stuhl | 60.3 Stoffbahnen | Westwand | Nordwand
| | 60.2 Malerschrank | | | | 60.3

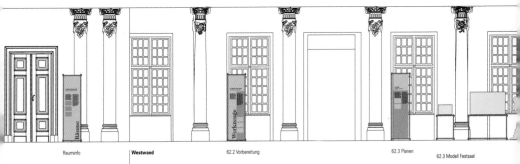

Rauminfo | Westwand | 62.2 Vorbereitung | 62.3 Planen | 62.3 Modell Festsaal

Je nach Thema, Objektlage und Größe der Ausstellung ist die räumliche Position von meist 500 bis 1000 Exponaten und deren Platzbedarf genau festzulegen. Diese Arbeit kann nur innerhalb eines ökonomisch vertretbaren Rahmens geleistet werden, wenn eine sorgfältig erstellte Depotkartei zur Verfügung steht oder zumindest über die auszustellenden Objekte eine entsprechende Kartei angelegt wird. Je mehr Informationen auf der Depotkartei vermerkt sind, desto sicherer kann eine vernünftige Planung erfolgen.

Folgende Eintragungen sind von Nutzen:

. Maße: Breite x Höhe x Tiefe in mm
. Gewicht
. Material
. Konservatorische Bedingungen
. Inhaltliche Zuordnung
. Funktionsbeschreibung
. Identifikation/Ordnungsnummer

Depending on the theme, object situation and size of the exhibition, the spatial position of between 500 and 1000 exhibits and the space required for them can be precisely calculated. This task can be accomplished within a financially reasonably framework only if a carefully collated card index is available or if one is created covering at least the objects that are to be exhibited. Detailed index cards provide an important resource for reliable planning.

The following entries for each object are recommended:

. dimensions: width x height x depth in mm
. weight
. material
. conservational conditions
. classification in terms of content
. description of function
. identification/order number

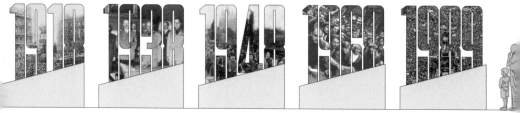

Wandabwicklungen dienen der Verortung von Objekten und Inhalten.

Wall layouts are used for the location of objects and contents.

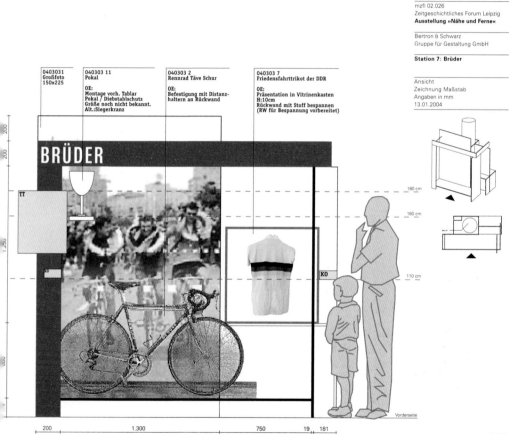

mzfl 02.026
Zeitgeschichtliches Forum Leipzig
Ausstellung »Nähe und Ferne«

Bertron & Schwarz
Gruppe für Gestaltung GmbH

Station 7: Brüder

Ansicht
Zeichnung Maßstab
Angaben in mm
13.01.2004

0403031
Großfoto
150x225

040303 11
Pokal

OE:
Montage vorh. Tablar
Pokal / Diebstahlschutz
Größe noch nicht bekannt.
Alt.:Siegerkranz

040303 2
Rennrad Täve Schur

OE:
Befestigung mit Distanz-
haltern an Rückwand

040303 7
Friedensfahrttrikot der DDR

OE:
Präsentation in Vitrinenkasten
H:10cm
Rückwand mit Stoff bespannen
(RW für Bespannung vorbereitet)

BRÜDER

TT

KO

180 cm
160 cm
110 cm

Vorderseite

200
200
1.250

200 1.300 750 19 181

Raum »Planstadt«

Pos. 2.3
Vitrine Modellhäuser

Raum »Residenzzeit«

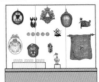

Pos. 2.4
Vitrine Uhr

Pos. 2.2.1
Ausstellungswand
Porträt Sybilla

Pos. 2.1 Podest
AV-Stadtgeschichte

Pos. 2.2.2
Ausstellungswand
Porträt Ludwig

Pos. 3.1
Zunftvitrine

Raum »Revolution«

Pos. 6.2
Vitrine Feuerwehr

Pos. 6.3.1
Grafikfläche Flucht

Pos. 6.3.2
Vitrine Flucht

Pos. 6.4
Lesepult Festungsbote

Pos. 6.5
Vitrine Fahne

Raum »Entfestigung/Industrialisierung«

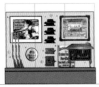

Pos 7.1
Vitrine Industrie

Pos 7.2.1
Vitrine Silber

Pos 7.2.2
Vitrine Postkarten

Pos 7.2.3
Vitrine Accessoires

Pos. 6.3
Ausstellungswand

Pos 7.4
Vitrine Synagoge

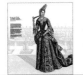
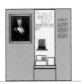
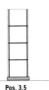
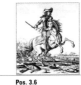

Pos. 3.2
Vitrine Feldherr

Pos. 3.3
Grafikfläche Sybilla

Pos. 3.4
Ausstellungswand
Sybilla

Pos. 3.4.1
Vitrine Sybilla

Pos. 3.5
Vitrine Luxus

Pos. 3.6
Grafikfläche Feldherr

Pos. 3.7
Vitrine

Raum »Festung«

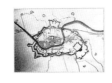

Pos 5.2
Lesepult Festung

Pos 5.1
Vitrine Festungsmodell

Pos. 5.3
Ausstellungswand
Festung

Pos. 5.3.2
Vitrine
Grundsteinkassette

Pos. 5.3.3
Vitrine Regimenter

Pos. 5.3
Podest Aktenpult

Raum »NS/Nachkriegszeit«

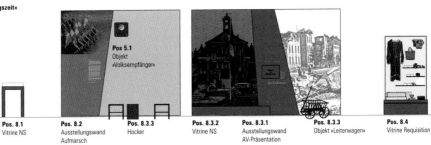

Pos. 8.1
Vitrine NS

Pos. 8.2
Ausstellungswand
Aufmarsch

Pos. 8.3.3
Hocker

Pos. 8.3.2
Vitrine NS

Pos. 8.3.1
Ausstellungswand
AV-Präsentation

Pos. 8.3.3
Objekt »Leiterwagen«

Pos. 8.4
Vitrine Requisition

Besucherleitung

Der Gang der Besucher muss antizipatorisch geplant werden. Eine architektonische Wegeleitung braucht im Idealfall keine Beschilderung. Die Wegeleitung kann auch als inhaltlich tragendes Element eingesetzt werden.
Zum Beispiel leitete bei der Ausstellung »Mauersprünge« eine den Raum teilende Mauer die Besucher. Die Mauer diente als Metapher. Ebenso zufällig wie die meisten Menschen nach dem Zweiten Weltkrieg verschiedenen Besatzungszonen und später der BRD oder der DDR angehörten, so zufällig beginnt der Besucher den Gang durch die Ausstellung links oder rechts der Mauer. Das Thema erschließt sich ihm aus der jeweiligen Perspektive. Er selbst wird zum Mauerspringer, indem er die einzelnen Ausstellungsbereiche durch einen Grenzübertritt – schmale Durchgänge, die auf Bühnen auf der jeweils anderen Seite der Mauer führen – erlebt. Von jeder Bühne führt jedoch der Weg immer nur auf die Seite zurück, von der aus man gekommen ist. Um wirklich auf die andere Seite der Mauer zu gelangen, muss man bis ans Ende der Ausstellung weitergehen.
Die Trennung der Ausstellung in zwei Teile ist ein didaktisches Mittel der Dramaturgie.

Guiding Visitors

The way visitors move through an exhibition must be planned in advance. Ideally, well-structured architectural guidance of visitors does not require signposts. Moreover, structural guidance through the space can also be integrated with the content of the exhibition.
For example, in the exhibition "Mauersprünge" visitors were guided by a wall dividing the room, which also served as a metaphor. Just as the division of Germany after the Second World War meant that most people found themselves arbitrarily assigned to either the Federal Republic or the GDR, so here the visitor's route through the exhibition depends on the random choice to begin with the left or right side of the wall. The theme of the exhibition thus unfolds from the perspective produced by this arbitrary choice. The visitors themselves become "wall jumpers" in that they experience the individual exhibition areas by crossing the border through small passageways leading across stages to the other side of the wall. However, the route over the stage always leads back to the side from which one has come. To actually reach the other side of the wall, one must continue to the end of the exhibition.
The division of the exhibition into two parts thus functions as a didactic and dramatic tool.

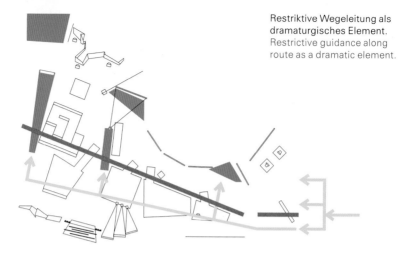

Restriktive Wegeleitung als
dramaturgisches Element.
Restrictive guidance along
route as a dramatic element.

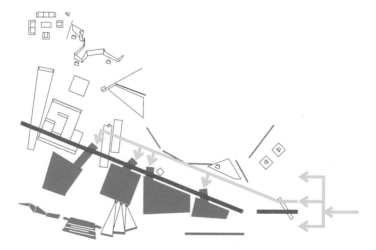

Ein weiteres Beispiel für die Planung der Besucherwege wird auf den folgenden Seiten abgebildet. Park Sanssouci in Potsdam empfängt in seinen Garten- und Gebäudeensembles jährlich mehr als zwei Millionen Besucher aus aller Welt. An Spitzentagen werden 15 000 Parkbesucher gezählt, von denen mehr als die Hälfte den Park über die so genannte Westrampe betritt. Das sind zu den Hauptandrangszeiten bis zu 1 200 Besucher pro Stunde.

Mehr als 75 Prozent der Besucher kommen in den Park, um die historischen Gebäude, vornehmlich das weltberühmte Sommerschloss Sanssouci von Friedrich II. zu besuchen, dessen Kapazität jedoch mit 1 800 Besuchern pro Tag schnell erschöpft ist.

Other examples of pathway systems are shown on the following pages. Every year the garden and building ensembles making up the Sanssouci Palace park in Potsdam are visited by more than two million people from all over the world. On the busiest days up to 15 000 visitors tour the park, more than half of whom enter the complex via the so-called western ramp. At the busiest times up to 1 200 people can enter the park this way.

More than 75 percent of visitors come to the park to view the historical buildings, above all the world-famous Sansoucci summer palace of Frederick II. However, the palace itself only has a capacity for 1 800 visitors a day.

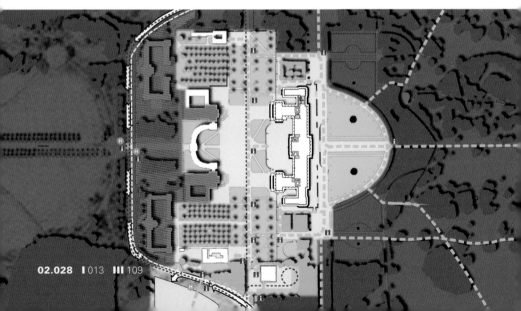

02.028 I 013 III 109

Durch konstant hohe Besucherzahlen kommt es zu Schäden an der Substanz, zu Verzögerungen und langen Wartezeiten, die das Besuchserlebnis einschränken. Viele Besucher wissen zudem nicht, welche Attraktionen, wie zum Beispiel das Neue Palais, außerdem angeboten werden. Die Besucher für den gesamten Park zu interessieren und das Besuchererlebnis insgesamt zu steigern war die Aufgabenstellung, mit der die Stiftung Preußische Schlösser und Gärten eine multidisziplinär besetzte Expertengruppe von Kommunikations- und Marketingspezialisten, Architekten, Landschaftsplanern und Ausstellungsgestaltern konfrontierte.

Increasing visitor numbers lead to damage to the building substance, delays and long queues which adversely affect the visitor experience. Furthermore, many visitors are not aware of additional attraction such as the Neues Palais. As a result, the Stiftung Preussische Schlösser und Gärten gave the task of extending visitor interest to the entire park and of increasing the quality of the visitor's experience overall to a multidisciplinary group made up of experts from the fields of communications, marketing, architecture, landscape architecture and exhibition design.

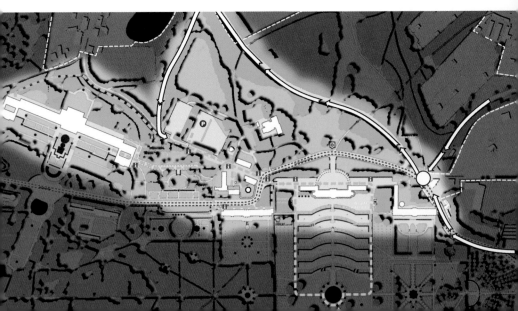

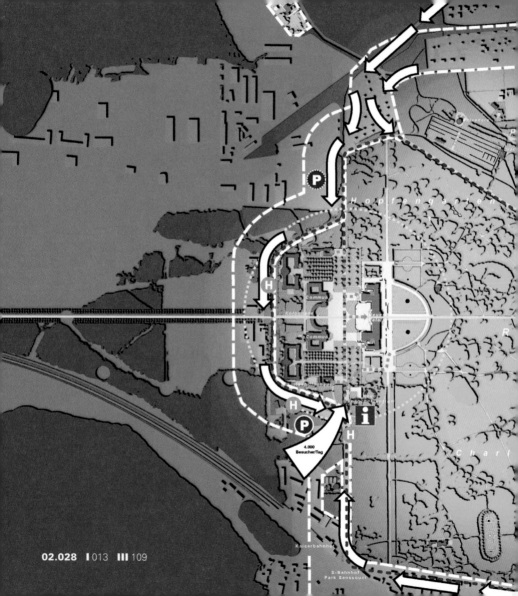

Hopfengarten

Kolonnade

Commun

Commun

4.000
Besucher/Tag

Kaiserbahnhof

S-Bahnhof
Park Sanssouci

Charl

R

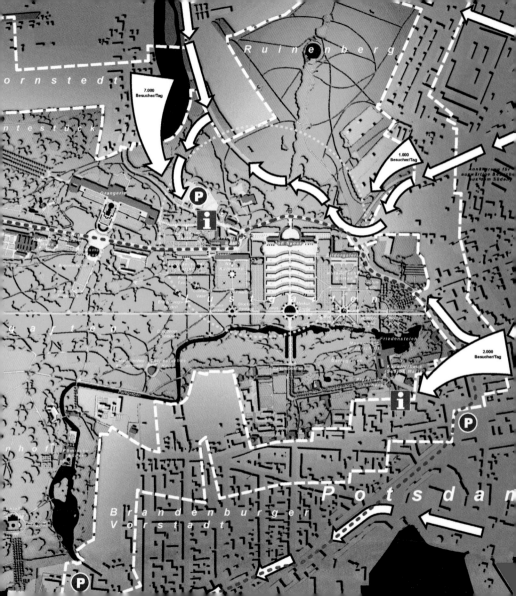

as Ziel der beauftragten Studie war die
nalyse des Istzustandes und die Erar-
eitung von Vorschlägen für ein neues
esucherleitsystem mit modernem,
epräsentativem Empfang. Als mögliche
laßnahme wurde die Einrichtung eines
huttle-Service diskutiert, der es den
esuchern erleichtert, von einem Ende
um anderen Ende des Parks zu gelangen.
ugleich sollte sich dadurch auch die
arkplatzsituation verbessern.

s war klar, dass dies nur durch umfassen-
e, koordinierte, strukturelle Eingriffe zu
ewältigen ist. Analysen und Lösungsvor-
chläge bezogen sich sowohl auf den Park
Is Ganzes, als auch auf eine sinnvolle
esucherlenkung innerhalb der Gebäude.
o konnte durch eine vertikale Ausrichtung
er Führungsrouten im Neuen Palais ein
rößeres Besichtigungsangebot geschaf-
en werden, da die Erschließung des
Gebäudes über verschiedene Eingänge
reuzungsfreie Führungsrouten ermöglicht.
Die Einbeziehung weiterer neuer Attraktionen
ietet Alternativen zur ausschließlichen
Besichtigung des Schlosses. Durch die
Einrichtung weiterer Eingänge können
Wechselausstellungsflächen geschaffen
verden, die mit immer neuen Angeboten
len Anreiz zu mehrfachen Besuchen bieten.
Die vertikale Ausrichtung erlaubt auch die
roblemlose Schließung einzelner Gebäude-
lügel zu Renovierungs- und Umbauzwecken.

The goal of the study was to analyze the
current state of the complex and to gener-
ate proposals for a new system of guiding
visitors. These proposals included a shuttle
service that would make it easier for visitors
to get from one end of the park to another.
Suggestions were also made to improve the
parking situation.

It became clear that comprehensive,
coordinated, structural intervention was
required. Analyses and suggested solutions
dealt with the entire park and with guiding
visitors inside the buildings.

For example, it was suggested that a ver-
tical arrangement of the guide routes in
the Neues Palais could expand the viewing
possibilities, since creating access to the
building via different entrances would
create routes through the complex that did
not intersect with one another. The inclu-
sion of other new attractions could also
offer alternatives to an exclusive focus on
viewing the palace. The construction of
other entrances could also help create
temporary exhibition spaces to encourage
people to visit again.

The vertical arrangement also means that
individual wings of the building can be
closed for renovation and remodeling.

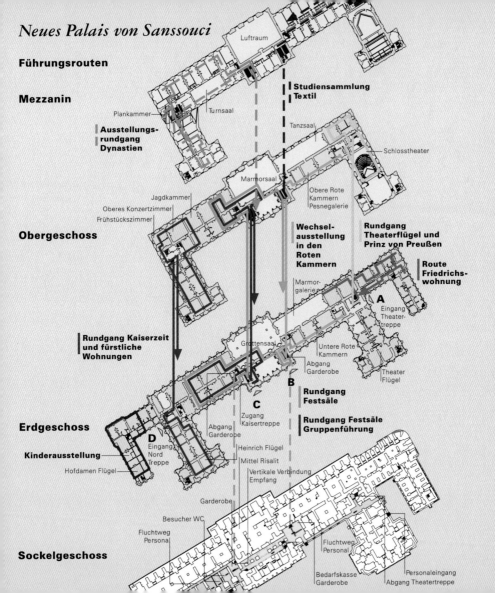

Neues Palais von Sanssouci

Führungsrouten

Mezzanin

Luftraum

Studiensammlung Textil

Plankammer

Turnsaal

Ausstellungsrundgang Dynastien

Tanzsaal

Schlosstheater

Marmorsaal

Jagdkammer

Oberes Konzertzimmer

Frühstückszimmer

Obere Rote Kammern Pesnegalerie

Obergeschoss

Wechselausstellung in den Roten Kammern

Rundgang Theaterflügel und Prinz von Preußen

Route Friedrichswohnung

Marmorgalerie

A

Eingang Theatertreppe

Rundgang Kaiserzeit und fürstliche Wohnungen

Grottensaal

Untere Rote Kammern

Abgang Garderobe

Theater Flügel

B

Rundgang Festsäle

C

Zugang Kaisertreppe

Rundgang Festsäle Gruppenführung

Erdgeschoss

D

Abgang Garderobe

Eingang Nord Treppe

Heinrich Flügel

Kinderausstellung

Mittel Risalit

Hofdamen Flügel

Vertikale Verbindung Empfang

Garderobe

Besucher WC

Fluchtweg Persona

Fluchtweg Personal

Personaleingang

Bedarfskasse Garderobe

Abgang Theatertreppe

Sockelgeschoss

Ausschreibung

Bei der Produktion einer Ausstellung sind umfangreiche organisatorische Aufgaben zu bewältigen. Die technische Qualität einer Ausstellung entscheidet sich durch eine fachgerechte Ausschreibung. Die besten sind häufig nicht die günstigsten Lieferanten. Die Durchsetzung von Qualitätsmaßstäben gelingt nur über eine absolut präzise Beschreibung der geplanten Ausführung. Dabei gibt es, vor allem bei Vorhaben öffentlicher Auftraggeber, eine Vielzahl gesetzlicher Vorschriften und Regeln zu beachten; insbesonders, wenn die Vergabe europaweit ausgeschrieben werden soll. Bestimmungen zur Unfallsicherheit und des Brandschutzes sind unbedingt einzuhalten. Konservatorische Vorgaben müssen vom Auftraggeber abgefragt und in die Leistungsverzeichnisse als besondere Bedingungen aufgenommen werden. In diesem Zusammenhang empfiehlt sich das Studium entsprechender Fachliteratur.[1]

Calling for Tenders

The production of an exhibition involves a wide range of organizational tasks. The technical quality of an exhibition is determined by the quality of tenders. Often the best contractors are not the lowest-priced. Ensuring high quality requires an absolutely precise description of what is planned. Above all in the case of state clients, this requires close attention to a range of legal regulations and rules, particularly if tenders are being invited from abroad. Ordinances covering accident and fire security must be unconditionally observed. All conservational guidelines should be checked with the client and included as particular conditions in the specifications for tenders. It also is recommended that you consult the available specialist literature.[1]

[1] *Vergabehandbuch für die Durchführung von Bauaufgaben des Bundes im Zuständigkeitsbereich der Finanzbauverwaltung* (VHB), Bonn 2002.

[1] *Vergabehandbuch für die Durchführung von Bauaufgaben des Bundes im Zuständigkeitsbereich der Finanzbauverwaltung* (VHB, Handbook for contact allocation regarding Federal German construction projects within the scope of the Finance Construction Administration), Bonn 2002.

Ausschreibung, Vorberereitung der Vergabe und Herstellungsorganisation folgender Gewerke fallen in den Zuständigkeitsbereich der Ausstellungsgestalter:

. Ausstellungsbauten
. Inszenierungen und Installationen
. Präsentationselemente
. Vitrinen
. Projektionseinrichtungen
. Medien, Hard- und Software
. Ausstellungstechnik
. Ausstellungsgrafik
. Informationsflächen
. Exponatbeschriftungen
. Zeichnungen und Darstellungen
. Landkartenherstellung
. Illustrationen
. Foto- und Reproarbeiten
. Scanarbeiten/Lithos
. Schriftsatzherstellung
. Modelle und Nachbildungen
. Figurinen
. Drucke und Malereien
. Großbildherstellung
. Buchbindung
. Rahmungen
. Objekteinbringung/Arthandling
. Lichtdesign und Effektlicht

Calls for tenders, preparation of contract allocation and the organization of production in the following areas all fall within the exhibition designer's responsibility:

. exhibition fixtures
. presentations and installations
. presentational elements
. display cases
. projection facilities
. media, hardware, software
. exhibition engineering
. exhibition graphics
. information panels
. exhibit labeling
. drawings and depictions
. map production
. illustrations
. photographs and reproductions
. scanning/lithography
. typesetting
. models and replicas
. costume models
. prints and paintings
. enlargement production
. book binding
. framing
. object installation/art handling
. lighting design and effects lighting

Zeitplanung

Instrument für einen reibungslosen Ablauf sind Zeit- und Maßnahmenpläne. Diese sollten immer als verbindliche Arbeitsgrundlage vereinbart werden.

Time Management

Good time management is crucial if procedural problems are to be avoided and should be agreed upon as a mandatory basis for project work.

2005	JANUAR				FEBRUAR						MÄRZ	
Kalenderwoche	KW 01	KW 02	KW 03	KW 04	KW 05	KW 06	KW 07	KW 08	KW 09	KW 10		
Tag	03 04 05 06 07	10 11 12 13 14	17 18 19 20 21	24 25 26 27 28	31 01 02 03 04	07 08 09 10 11	14 15 16 17 18	21 22 23 24 25	28 01 02 03 04	07 08 09 10 11		

1 REDAKTIONSARBEIT — Vorbereitung Inhalt / Bild / Text - Besprechungen

Organisation/Besprechung		**B** Konzept	AUDIOGUIDE Klärung Konzept/Einsatz/Bearbeitung		**B** Projektstand					
Konzept/Inhalt/Bildorganisation/Text	**B** Wandabw./Konz. **B** Konzept	Vorbereitung Text/Inhalt		**B** Medien Vorbereitung Text/Inhalt **B** Projektstand		Vorbereitung Text / Inhalt		Vorbereitung Text / Inhalt		
Projektkoordination/Besprechung	**B** Wandabw./Konz. **B** Konzept Verfeinerung Konz.	**A** Kostenaufstellung aktuell		**B** Medien Konzept - Verfein. Konz. **B** Projektstand		Konzeption Details	Konzeption Details	Konzeption Details		

2 PLANUNG / AUSFÜHRUNG — techn. Planung / Ausschreibung / Montagen allg.

Organisation/Besprechung		**A** (SCHREINER) Vorbereitung	**A** (DRUCK) Vorbereitung **A** Versand **A** Versand		**A** Versand **A** Versand (MEDIEN)				**A** (SCHREINER) **A** (DRUCK)	
Abstimmungen			Abstimmung LV	Abstimmung LV	Abstimmung LV					
techn. Vorgaben/Ausschr./Koord.	Ausarbeitung Konzept/LV Ausarbeitung LVs	**A** Fertigstellung LV (SCHREINER) **A** Fertigst. LV (DRUCK) **A** Fertigst. LV (MEDIEN)							**A** (SCHREINER) **A** (DRUCK)	

3 BAU / ELEKTRO / LICHT — Planung / Installation / Montagen

Baumaßnahmen/Renov. Räume/Elektro	1. Hälfte Gerüstbau WEST	Auftrag Lichtplanung		Abstimmung ELEKTRO-Arbeiten > Aktueller Plan				2. Hälfte Gerüstabbau WEST		
Abstimmungen										
techn. Vorgaben/Lichtplanung/Koord.		Absprache Lichtplaner	Festlegung Mengen	Abstimmung ELEKTRO-Arbeten Kostenermittlung **M** LICHT/Beleuchtungskörper				Definition Wandfarben		

4 GRAFIK / LAYOUT — Bildbearbeitung / Schriftsatz / Druckvorbereitung

Abstimmung/Freigaben										
Abstimmung/Korrekturläufe/Freigaben										
Ausarbeitung Layout/Satz/Bild		Verfeinerung Grafikprinzip/Layout				Vorarbeit GRAFIK	Vorarbeit GRAFIK	Vorarbeit GRAFIK	Vorarbeit GRAFIK Vorarbeit GRAFIK	

5 AUSSTELLUNGSBAU — Schreinerarbeiten, Vitrinenbau, Einbauten

Abstimmung/Vorbereitung/Freigaben		Abstimmung LV						**A** (SCHREINER) Auswert.		
Abstimmung/Freigaben		Abstimmung LV						**A** (SCHREINER) F		
Herstell. Mobiliar, Vitrinen, Einbauten	LV/Bieterliste	**A** Fertigstellung LV (SCHREINER)						Kostenklarhe		

6 MEDIEN / TON — Hörstationen / Interaktive Karte / AV Baugeschichte

Abstimmung/Vorbereitung/Freigaben				Abstimmung LV						
Abstimmung/Vorbereitung/Freigaben				Abstimmung LV						
Ausführung/Umsetzung/Installation				LV/Bieterliste **A** Fertigstellung LV (MEDIEN)						

7 DRUCK — Siebdruck, Digitaldruck: Informationen / Bild / Beschriftungen

Abstimmung/Vorbereitung/Freigaben			Abstimmung LV					**A** (DRUCK) Ausw		
Abstimmung/Freigaben			Abstimmung LV							
Druckvorbereitung/Muster/Druck		Recherche Materialien **M** Druckmaterialien	LV Bieterliste **A** Fertigstellung LV (DRUCK)					Kos **A** (DRUCK) Prüf.		

8 REPRODUKTIONEN — Reproduktionen: Objekte, Bücher / Faksimile

Architekten: Bauliche Maßnahmen
Architects: construction

Wissenschaftler, Autoren: Redaktion, Inhalt
Scientists, authors: editing, contents

Planer, Hersteller: Gestaltung und Ausführung
Designers, fabricators: design and production

A Ausschreibung Call for tenders
B Besprechung Meeting
R Redaktionsschluss Editorial deadline
V Vergabe Allocation
M Bemusterung Sampling
F Freigabe Approval

	Ostern		**APRIL**							**MAI**			Pfingsten			**JUNI**	
	KW 12	KW 13		KW 14	KW 15	KW 16	KW 17	KW 18	KW 19		KW 20	KW 21	KW 22		KW 23		
	21 22 23 24 25	28 29 30 31 01		04 05 06 07 08	11 12 13 14 15	18 19 20 21 22	25 26 27 28 29	02 03 04 05 06	09 10 11 12 13		16 17 18 19 20	23 24 25 26 27	30 31 01 02 03		06 07 08		
		Schulferien Baden-Württemb.									Schulferien Baden-Württemb.						

stand / ToDo

stand / ToDo — Vorbereitung Text/Inhalte **R** Vorablieferung — **R** Medien/AV — **R** Text/Bild Teil 1 R404-409 — **R** Text/Bild Teil 2 R410-414 — **R** Text/Bild Reproduktion — **R** Text/Bild Objektbeschriftunge

stand / ToDo — Abstimmung — Abstimmung — Abstimmung — Abstimmung — Abstimmung

V Vergaben **V** Vergaben

A Vergabeempfehlung ng — Vorb. Montageplan Vorb. Monta

ldung Farben WÄNDE — ELEKTRO Rohinstallation — Elektro Feininstallation — Renovierung Böden/Parkett
V Bestellung — **B** Vorort-Termin mit Klärung von techn. Details / Definition Elektro-Anschlüsse — 1. Hälfte Gerüstabbau OST — Abstimmung

rheit **V** Bestellung LICHT — **B** Vorort-Termin mit HER/ Klärung v. techn. Details — Bestückung Lichtsäulen ELEKTRO — Abstimmung
Bemusterung Wandfarb **M** Entscheidung Farben WÄNDE

Abstimmung Abstimm
R
R — **R** — **R** — 1. KORREKTUR 404-409 — 1. KORREKTUR 410-414 — 2. KORREKTUR 404-409 **F** LAY 40 / 1. KORREKTUR Objektbes
Vorarbeit GRAFIK Vorarbeit GRAFIK Vorarbeit GRAFIK GRAFIK Layout R404-409 GRAFIK Layout R410-414 GRAFIK Korrekt. R404-409 GRAFIK Korrekt. R410-4 GRAFIK Korrekt. R404-4 GRA
Objektbeschriftung

V — **B** Vorort-Termin mit HER Klärung v. techn. Details

B Werkstattbespr. mit H **B** Vorort-Termin mit HER Klärung v. techn. Details/Bestellungen — Klärung v. techn. Details Einbau Medien — Herstellung Mobiliar
Definition Farbmuster **M** Entscheidung Farben — **B** Werkstattbespr. Maße Medien + Reproduktionen

ng **V** — **R B** MEDIEN/AV Konzept HER — Begleitung Tonaufnahmen — **B** MEDIEN/AV Stand mit HER — **B** MEDIEN/AV Stand r
B MEDIEN/AV Konzept HER Rohfassung AV — **B** MEDIEN/AV Stand mit HER — **B** MEDIEN/AV Stand r
Vorbereitung Tonaufn. Tonaufnahmen — Bearbeitung Ton — Einarbeitung Ton in AV

V — **B** Werkstattbespr. mit HER

»Materialien sind unendlich – nehmen
Sie einen Stein, und diesen einen Stein
können Sie sägen, schleifen, bohren,
spalten und polieren, er wird immer
wieder anders sein.
Und dann nehmen Sie diesen Stein in
ganz kleinen Mengen oder in riesigen
Mengen, er wird wieder anders.
Und dann halten Sie ihn ins Licht, er wird
nochmal anders. Bereits ein Material hat
schon tausend Möglichkeiten.«

"Materials are infinite – take a stone;
you can saw, grind, bore, split and
polish this one stone; it will be different
in every case.
And then take a small quantity of this
stone or a large quantity; it will be
different again.
And then hold it in the light; it will be
different again. Even just one material
contains a thousand possibilities."

Peter Zumthor, *Atmosphären*,
Basel, 2006

Ausarbeitung
Production

- Farbe und Material
- Objekte einbringen
- Typografie und Grafik

- Colors and Materials
- Installing Objects
- Typography and Graphics

.

IV

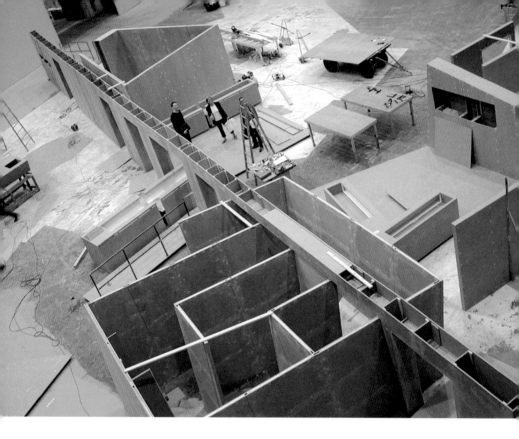

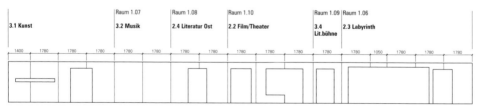

3.1 Kunst	Raum 1.07	Raum 1.08	Raum 1.10	Raum 1.09	Raum 1.06
	3.2 Musik	2.4 Literatur Ost	2.2 Film/Theater	3.4 Lit.bühne	2.3 Labyrinth

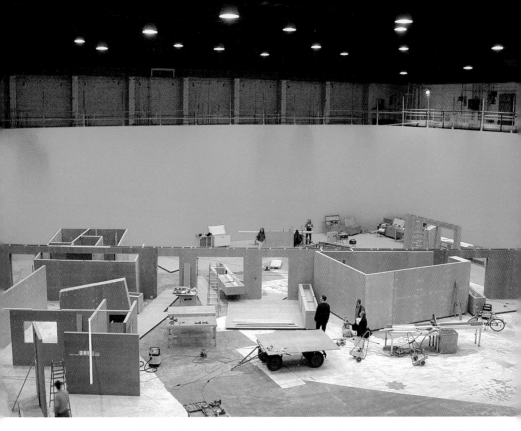

Probeaufbau der Ausstellungseinrichtung. Test construction of exhibition facility.

In der Ausarbeitungsphase werden die Entwürfe umgesetzt. Auch wenn in dieser Phase immer noch Gestaltungsentscheidungen fallen, entsteht nun das Gros des Entwurfs in Material, Form und Farbe. Dazu werden Muster hergestellt und Probeaufbauten ausgeführt. Der Ausstellungsaufbau wird organisiert, überwacht und am Ende abgenommen. Gleichzeitig läuft die Grafikproduktion an, die Gestaltung der Informationsflächen mit Text und Bild. Als letzte Maßnahme erfolgt das Einbringen der Objekte in die Ausstellungsbauten. Auch für diese Arbeit empfiehlt es sich, Fachfirmen zu beauftragen, da die Befestigung empfindlicher, meist wertvoller Exponate besondere Geschicklichkeit und Erfahrung mit konservatorischen Vorgaben voraussetzt.

Farbe und Material

Jede Zeit hat ihre Farben sowie ihre Materialien. Das betrifft zum einen die Ausstellungsstücke selbst, zum anderen den Raum, der sie umgibt.[1] Das Ideal des weißen, fensterlosen Ausstellungsraumes O'Dohertys setzt sich in der zeitgenössischen Ausstellungsgestaltung nicht mehr durch, zumindest nicht wenn es um die Präsentation klassischer Kunstwerke geht. Als Beispiel soll der Auswahlprozess für die Wandfarbe der Gemäldegalerie im

The production phase is the phase in which designs are implemented. Even if design decisions are still being made at this point, the major part of the design should now be realized in terms of material, form and color. This is a complex process involving the production of models and test builds and the organization and approval of the final form the exhibition is to take. This phase also includes the design of information areas both in terms of texts and pictures. The last step entails the installation of the objects in the exhibition space. It is recommended that specialist firms should also be contracted for this task since mounting exhibits that are often delicate and usually valuable requires particular skill and experience with conservational guidelines.

Colors and Materials

Each era in history has its colors and its materials, and this has an affect on both exhibition pieces and the space surrounding them.[1] O'Doherty's ideal of the white, windowless exhibition space is no longer a goal of contemporary exhibition design, at least not when it comes the presentation of classical artworks. A good example of this aspect can be found in the process by which the wall color was selected for the Painting

[1] Ralf Beil, *Zeitmaschine,* Ostfildern 2002, S. 23.

[1] Ralf Beil, *Zeitmaschine,* Ostfildern 2002, p. 23.

Quistorp-Gebäude des Pommerschen Landesmuseums näher betrachtet werden.

Entscheidungsgrundlage war die Betrachtung verschiedener Referenzbeispiele:
Die in lichtestem Lichtgrau gehaltenen, fast weißen Räume der Fondation Beyeler in Basel geben den dort ausgestellten Werken den idealen Hintergrund. Die Fondation Beyeler kann als Beispiel für das inszenatorische Paradigma des Kunstmuseums des 20. Jahrhunderts gelten, das geprägt war von vereinheitlichender Beleuchtung, weißen Wänden und der konsequenten Trennung von Architektur, Innenarchitektur und Kunst.
Paradox ist der Gedanke, der dieser Gestaltungshaltung zugrunde liegt. Das Kunstwerk sollte der ursprünglichen, dekorativen Funktion, die es in der bürgerlichen Gesellschaft des 19. Jahrhunderts zu erfüllen hatte, enthoben werden – weiße Wände und die Befreiung des Raumes von allen störenden Elementen sollten die Konzentration auf die Werke ermöglichen –, weiße Wände überstrahlen jedoch das auf ihnen befindliche Bild.

Gallery in the Quistorp Building of the Pomeranian Museum.

The decision was based on comparative reference to a range of examples. At the Fondation Beyeler in Basel, the extremely light gray walls provide an ideal background for the works exhibited there. Indeed, the Fondation Beyeler can be regarded as a presentational paradigm of the 20th-century art museum, which was characterized by standardized lighting, white walls and the consistent separation of architecture, interior design and art. However, the basis of this design approach is paradoxical. The artwork is supposed to be stripped of the decorative function it originally had in 19th-century bourgeois society. White walls and the removal of all disruptive elements from the space are supposed facilitate concentration on the works themselves. However, the end result is that the white walls tend to eclipse the images mounted on them.

Idealer Hintergrund ist deshalb eine Wandfarbe, die dunkler ist als der hellste Punkt des auf ihr befindlichen Bildes. Die Lichter im Bild haben so durch ihre Kontrastwirkung mehr Tiefe – das Bild wirkt leuchtend. Dies spricht dafür, die Wandfarbe so abzustimmen, dass die Wirkung der Bilder möglichst optimal zur Geltung kommt. Ein anderer Ansatz ist, mit der Farbe eine Referenz zur Entstehungszeit der Exponate herzustellen. Eine ebenso wichtige Rolle wie die Farbe spielt die Materialität und die Oberflächentextur. Die Wirkung stark farbiger Wände,

An ideal background is therefore a wall color that is darker than the lightest point in the pictures hung on them. This creates a contrast that gives the lights in the image more depth and imbues the picture with a glowing effect. In general, the choice of wall color should be such that the pictures achieve their optimal effect. However, it is also valid to choose a color that makes a reference to the period in which the exhibit was created. Materials and surface texture play an equally important role. The effect of vividly colored walls, such as those found

Auswahl der Wandfarben in der Gemäldegalerie des Pommerschen Landesmuseums.

Selection of colors in the Painting Gallery of the Pomeranian Museum.

wie zum Beispiel auf Schloss Gottorf in Schleswig zu sehen, unterscheidet sich sehr von den ebenfalls farbig, jedoch dezidiert abgestimmten Farben des Musée d'Orsay in Paris oder den raffinierten Seidenwänden der Gemäldegalerie im Kulturforum Berlin.

Die Wahl der Wandfarbe kann sich als sehr vielschichtig erweisen, wie das Beispiel der Gemäldegalerie im Quistorp-Gebäude in Greifswald zeigt. Die hinzugezogene Expertin, Barbara Schock-Werner, Professorin der Kunstgeschichte, gelernte Architektin und derzeitige Dombaumeisterin zu Köln, nahm mit ihrer Empfehlung auf abgetönte unbunte Farben eine zwar vorsichtige, aber klare Haltung ein. Letztlich durchgesetzt haben sich von der Kuratorin des Museums, Birte Frenssen, fein abgestimmte farbige Grautöne.

in the Gottorf Castle in Schleswig, forms a stark contrast to the also colorful but carefully coordinated colors of the Musée d'Orsay in Paris or the ingenious silk walls in the Painting Gallery in Berlin's Cultural Forum.

The choice of wall color can prove to be very complex, as illustrated by the example of the Painting Gallery in the Quistorp Building in Greifswald. Barbara Schock-Werner, a professor of art history and qualified architect recommended a clearly defined cautious approach of gradated, achromatic colors. However, it was the carefully coordinated gray tones suggested by the museum curator, Birte Frenssen, that were ultimately chosen.

Mit Rohseide bespannte Wandscheiben stellen als Zitat den historischen Bezug her und heben bestimmte, ausgewählte Werke hervor.
The wall sections covered with raw silk create a historical reference and emphasize certain selected works.

Farbkonzept für das Klostermuseum Wiblingen: Jeder Raum hat durch die Farbfassung der Stuckdecke und die korrespondierende Wandfarbe eine eigene Atmosphäre. Das Mobiliar soll sich harmonisch in das Farbklima einfügen, ohne aufdringlich zu sein.

Die Mobiliarfarbe ist aus diesem Farbklima als etwas dunklerer, gebrochener Ton gemischt. Die Helligkeit des Mobiliars liegt im mittleren Tonwertbereich und steht nicht in Konkurenz zu den sehr lichten, farbigen Decken.

Color concept for the Wiblingen Abbey museum. Each room was given its own atmosphere by the color of the stucco ceiling and the corresponding wall color. The concept extends to the furnishings, which were to be harmoniously integrated into the color climate.

The color of the furnishings combines elements of this color scheme in somewhat darker tones. The brightness of the furnishings is in the middle of the tonal range and does not compete with the very light, colorful ceilings.

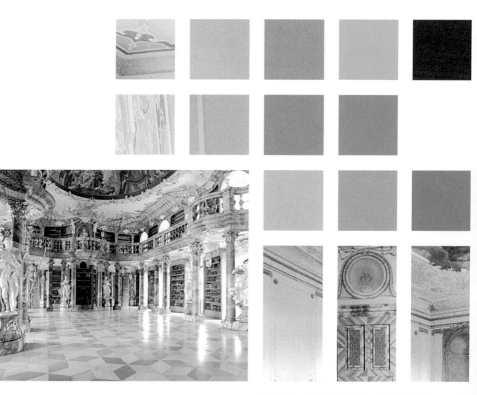

04.024 II 066 **III** 088 **IV** 123 **V** 257 123

Allgemein gelten zum Schutz der Objekte folgende konservatorische Bedingungen: Temperatur 19-22°C bei relativer Luftfeuchtigkeit von 55±2%.

Conservational protection for the objects generally requires an air temperature of 19-22°C and a relative humidity of 55±2%.

Objekte einbringen

Letzte Maßnahme vor der Eröffnung einer Ausstellung ist das Einbringen der Objekte. Alle baulichen Tätigkeiten, insbesondere solche, die Staub entwickeln, müssen zu diesem Zeitpunkt abgeschlossen sein. Ausstellungsobjekte verdienen einen besonderen Schutz. Je nach Art, Wert und Beschaffenheit des Exponats gelten spezielle Auflagen, die in der Regel als konservatorische Bedingungen beschrieben werden. Diese beziehen sich auf allgemeine Standards hinsichtlich der Beleuchtung, Luftfeuchtigkeit, Temperatur, Behandlung bzw. Handhabung, Präsentation, Sicherheit und Ausstellungsdauer. Vom Museum oder Leihgeber formulierte Standards müssen strikt eingehalten werden.

Installing Objects

The last stage before opening an exhibition involves installing the objects. Any construction work, particularly any involving dust, must have been concluded by this time. Exhibition objects require particular protection. Depending on the type, value and condition of the exhibit there are certain stipulations that need to be observed, and these are generally referred to as conservational conditions. These relate to general standards regarding lighting, humidity, temperature, handling and operation, presentation, security and exhibition duration. The standards set by the museum or lending party must be strictly observed.

Objekt / Object	Temperatur / Temperature	Luftfeuchte / Humidity	Lichtstärke / Brightness	Anmerkung / Comment
Gemälde paintings	18-22° C	55±2%	200 Lux max.	1
Papier paper	18-22° C	50±2%	50 Lux max.	1, 2, 3
Handschriften manuscripts	18-22° C	50±2%	50 Lux max.	1, 2, 4
Bücher books	18-22° C	50±2%	50 Lux max.	1, 5, 7
Grafiken und Plakate graphic art and posters	18-22° C	50±2%	50 Lux max.	1, 2, 5, 9
Textilien textiles	18-22° C	53±2%	50 Lux max.	1, 3, 5, 6, 8
Metall metal	18-22° C	45-50%		10
Plastik, Glas plastic, glass	18-22° C	45-50%		1
Holz, Horn, Knochen wood, horn, bone	18-22° C	55±2%	150 Lux max.	6

1 Kunstlicht, U- ,IR-Schutz artificial light, UV, IR protection
2 vertikale Präsentation vertical presentation
3 max. 3 Monate max. 3 months
4 max. 6 Wochen max. 6 weeks
5 auf säurefreiem Karton on acid-free cardboard
6 auf Ultraphan-Film oder Nessel on Ultraphan film or untreated cotton
7 Buchwiege mit max. 36° Neigung book stand with max. 36° inclination
8 staubdichte Schaukästen dustproof display case
9 gerahmt, nicht überlappend framed, not overlapping
10 Schutz vor Kondensation protection from condensation

Typografie und Grafik

Der Begriff Ausstellungsgrafik, oder Ausstellungsdidaktik, beschreibt ein eigenes, umfassendes Aufgabengebiet, in dem es um die Vermittlung von Informationen geht, die sich allein durch die Präsentation der Objekte noch nicht erschließen.

Es geht um die Gestaltung der Erklärungsebene, quasi der Benutzeroberfläche, der Schnittstelle von Objekt und Bedeutung, und damit auch um die Schnittstelle von Museum und Mensch.

Die Aufgaben der grafischen Gestaltung umfassen in erster Linie die Produktion aller Informationsflächen, Ausstellungstafeln und Beschriftungen.

Der Entwurf eines visuellen Erscheinungsbildes mit Signet, Logo und typografischen Anwendungsregeln ist darin nicht zwangsläufig enthalten. Es ist jedoch durchaus sinnvoll, ein umfassendes typografisches Konzept zu erstellen, das sich auf alle Bereiche der Kommunikation mit den Besuchern erstreckt. Auch die Gestaltung eines Orientierungssystemes kann Bestandteil eines einheitlichen, gestalterischen Gesamtkonzeptes sein.

Die Vermittlung der Inhalte erfolgt traditionell mit Hilfe von Texten und Bildern. In modernen Ausstellungen findet sich oft ein zusätzliches Medienangebot, das sich vom Audioguide bis zu komplexen interaktiven Installationen erstreckt. In den

Typography and Graphics

The exhibition graphics, or exhibition didactics, refers to a specific area involving the conveying of information that is not communicated by the presentation of the objects alone.

We are concerned here with the design of the explanatory level, the user interface: the connection of object and meaning and thus the interaction of museum and visitor.

The role of graphic design involves above all, the production of information areas, exhibition panels and labels.

It is not absolutely necessary to draw up a complete design map with imprints, logos and typographic specifications. However, formulating a comprehensive typographic concept that extends to all areas of communication with visitors is highly recommended. The design of an orientation system can also prove a valuable element of an overall, unitary design concept.

Traditionally the communication of content is based on the use of texts and pictures. Modern exhibitions also often include an additional media-based element that can extend from audio-guides to complex interactive installations. In most exhibitions, texts still play an important role and the question of how much text visitors can be expected to read is often hotly debated. A decisive argument in this context is that

meisten Ausstellungen kommt immer noch dem Text eine zentrale Bedeutung zu, und das Thema, welche Textmenge dem Besucher zugemutet werden kann, wird häufig kontrovers diskutiert. Ein entscheidendes Argument dabei ist, dass die Besucher den Text im Stehen lesen müssen. Die Antithese, bei den Texten handle es ich lediglich um ein Angebot, das die Besucher nur partiell wahrnehmen müssen, greift zu kurz. – Große Textmengen schrecken ab, mit der Folge, dass man vor dem Überangebot kapituliert und auf das Lesen ganz verzichtet, denn die Besucher kommen in erster Linie zum Schauen und Staunen in eine Ausstellung und nicht zum Lesen. Typografie in Ausstellungen unterliegt besonderen Lesbarkeitsregeln, die sich nicht ohne weiteres aus der Erfahrung mit der Gestaltung von Printmedien ableiten lassen. Häufigste Fehler sind zu kleine Schriftgrößen, modische oder schlecht lesbare Schriften, zu enger Buchstabenabstand und mangelnder Zeilenabstand. Das Haus der Geschichte der Bundesrepublik Deutschland macht hier eine lobenswerte Ausnahme, indem es seinen Autoren klare Vorgaben macht.

the visitor must be able to read the text while standing. The argument that texts are merely an option offered to visitors and that it is not necessary to read more than a part of them misses the point. Large quantities of text put people off. As a result visitors – who have come to the exhibition above all to look and marvel – abstain from reading altogether.
The use of typography in exhibitions is subject to particular rules regarding legibility that do not directly correspond with the print media design requirements. The most common mistakes are the use of type that is too small, fashionable lettering that is difficult to read, lettering that is too close together and inadequate line spacing.
A notable exception is the House of the History of the Federal Republic of Germany, which provides its authors with clear guidelines.

Für die Festlegung der richtigen Schriftgröße empfiehlt sich die Durchführung von Tests und Proben.
Tests and samples are useful for determining the correct size of type.

Hinweise zur Textgestaltung

Die Überschrift ist knapp, treffend, auf die
Botschaft hin formuliert, bei Objekttexten
auch als einzelnes Stichwort erfasst.
Der erste Textabsatz fasst Wesentliches
zusammen.
Alle Texte sind semantisch optimiert, das
heißt, jede Zeile besteht aus einer Sinnein-
heit und enthält maximal 50 Zeichen. Die
Sätze sind kurz, lesbar und aussagekräftig.
Sie umgehen Fachbegriffe oder führen
zu ihnen hin. Sie vermeiden Fremdwörter.
Bevorzugter Tempus ist das Präsens.

- Nominalstil und Passivkonstruktionen vermeiden – starke Verben verwenden
- Handlungen personalisieren
- auf Negativformulierungen, vor allem auf doppelte Verneinung verzichten,
 Beispiel: Flucht war nicht ungefährlich
- kurze Sätze bilden (möglichst nicht länger als drei Zeilen) und auf einfache
 Sätze achten; drohender Monotonie (ein kurzer Hauptsatz nach dem andern
 ermüdet auch!) durch Abwechslung im Satzbau begegnen

- auf nicht allgemein verständliche Fremdwörter weitgehend verzichten,
 Fachbegriffe umgehen oder zu ihnen hinführen
- nach Möglichkeit Abkürzungen vermeiden, und, wenn dies nicht zu
 verhindern ist, unbedingt erklären

- Adjektive sparsam dosieren, Floskeln und Füllsel vermeiden

- Zitate im Fließtext in Anführungszeichen angeben

- immer Groß-/Kleinschreibung, Beispiel: Gründung der DDR,
 und nicht: GRÜNDUNG DER DDR

- keine überflüssigen Nullen im Datum verwenden, Monatsnamen immer
 ausschreiben, Beispiel: 7. Oktober 1949, und nicht: 07.10.1949
- Jahresangaben ausschreiben, Beispiel: fünfziger Jahre,
 und nicht: 50er Jahre
- ab vierstelligen Zahlen Apostroph oder Spatium setzen, Beispiel: 6'000, 6 000
- Lebensdaten ohne »bis«, Beispiel: 1932–1997

Guide to Text Design

The heading is brief, to-the-point, focused
on the information to be conveyed, and,
in the case of an exhibit text, reduced to a
single key word. The first paragraph of the
text summarizes essential aspects.
All texts are semantically optimized, i.e.
every line comprises a unit of meaning and
contains a maximum of 50 characters.
The sentences are short, easy to read and
expressive. They avoid specialist terms or
lead the reader to them. They avoid foreign
words. The preferred tense is the present
tense.

- avoid nominal style and passive constructions – use strong verbs
- personalize actions
- avoid negative formulations, above all double negations,
 e.g. Flight was not without its dangers
- form short sentences (if possible not longer than 3 lines) and aim for simple
 constructions; counteract the threat of monotony (one brief main clause
 after another can also be tiring!) by varying sentence structure

- avoid foreign words that are not generally understood;
 avoid specialist terms or lead the reader to them
- where possible avoid abbreviations, and when you use them provide
 an explanation

- use adjectives sparingly and avoid empty phrases and padding

- use quotation marks for quotations within continuous text

- use uppercase/lower case. e.g. Foundation of the GDR,
 not FOUNDATION OF THE GDR

- do not use extraneous zeros in dates; write out the names of months,
 e.g. 7 October 1949, not 07.10.1949
- write out names of years, e.g. the fifties,
 not the 50s
- for numbers with 4 or more numerals use a comma, e.g. 6,000
- biographical dates without "to," e.g. 1932–1997

Objekttexte beginnen mit dem visuellen Eindruck. Sie wiederholen möglichst nichts, was der Besucher auf Objekten oder in deren Umfeld sehen kann, sie stellen »Überraschendes« und »Neues« vor und beschränken sich auf vier bzw. zehn Zeilen.

Texts referring to objects begin with the visual impression. If possible they do not repeat anything that the visitor can see for themselves or in their surroundings. The texts should present the "surprising" and the "new" and be limited to four to ten lines.

Einleitungstext	ein großer Thementext max. 30 Zeilen à 50 Zeichen	**Introductory text**	a long thematic text max. 30 lines of 50 characters
Thementexte	insgesamt ca. 30 Thementexte; schlagwortartige Überschriften in deutsch und englisch (max. 29 Zeichen); erster Absatz (fett) fasst die wesentlichen Aussagen des Textes zusammen; keine weiteren Hervorhebungen einzelner Begriffe oder Textpassagen max. 20 Zeilen à 50 Zeichen max. 3 Absätze	**Thematic texts**	a total of approx. 30 thematic texts; headings featuring keywords in German and English (max. 29 characters); the first paragraph (bold) summarizes the essential information in the text; no other highlighting of individual terms or passages max. 27 lines of 50 characters max. 3 paragraphs
Objekttexte	große Objekttexte: 6–10 Zeilen à 50 Zeichen kleine Objekttexte: max. 4 Zeilen à 50 Zeichen	**Object texts**	longer object texts: 6-10 lines of 50 characters shorter object texts: max. 4 lines of 50 characters
Medientexte	erklären interaktive mechanische Systeme bzw. AV- oder Hörstationen, sofern diese sich nicht selbst erklären. Wenn sich eine Beschriftung auf dem Gerät nicht umgehen lässt, dann sollte diese möglichst knapp gefasst sein; analog den Objekttexten gestaltet	**Media texts**	explain interactive mechanical systems and/or AV or listening stations where these are not self-explanatory. Where it is necessary to label the device, the text should be as brief as possible and use the same parameters as the object texts
Biografietexte	in Form tabellarischer Lebensläufe, sprachlich und gestalterisch vereinheitlicht	**Biographical texts**	tabulated biographical data standardized in terms of language and design
Zitattexte	in unterschiedlicher Form präsentiert	**Quotation texts**	presented in different forms

Diese Hinweise sind den Richtlinien der Stiftung Haus der Geschichte der Bundesrepublik Deutschland für die Erstellung von Ausstellungstexten entnommen.

These instructions are excerpts of the exhibition texts guidelines issued by the Foundation House of the History of the Federal Republic of Germany.

Die S

Unterüberschriften subheads
RotisSemiSerif 54pt / 72pt LW 2

Fünfhundert Jah

Pommerns. Sie g

Burgen, brachten

slawe

Leihgeber

Archäologisches Landesmuseum M

Ernst-Moritz-Arndt-Universität Gr

In Südostdeutschland, Mitt

die Bevölkerung stark an, so

verließen und sich auf die S

Ausgehend vom Farbkonzept werden die Farben für das Leit- und Orientierungssystem festgelegt.
Using the color concept as a basis, colors are selected for the guide and orientation systems.

Die Gestaltung von Printmedien – und wie hier gezeigt – Aussenbeschilderung, Flaggen bis hin zu Ankündigungstafeln folgt konsequent den Regeln des Corporate Design.
The design of print media, external signage, flags and even public announcements consistently follow the rules of corporate design.

Erdgeschichte
Geologic history
Historia naturalna
Utvecklingshistoria

Ur- und Frühgeschichte
Prehistory and Early Mediaeval
Pradzieje i wczesne Średniowiecze
Förhistoria

Mittelalter
Mediaeval
Średniowiecze
Medeltid

Renaissance
Renaissance
Renesans
Renässans

Galerie
Gallery
Galeria malarstwa
Tavelsamling

Museumspädagogik
Education
Pedagogika muzealna
Museipedagogik

Klostergarten
Monastery garden
Ogród przyklasztorny
Örtagård

Pommersches Landesmuseum

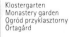

Die Gestaltungsvorgaben legen neben der Platzierung des Logos und der Verwendung der Hausschrift lediglich die Aufteilung des Formats in Felder auf Basis des »Goldenen Schnitts« fest.
The design guidelines establish the position of the logo and use of the corporate typeface as well as the division of the format into fields based on the "golden section."

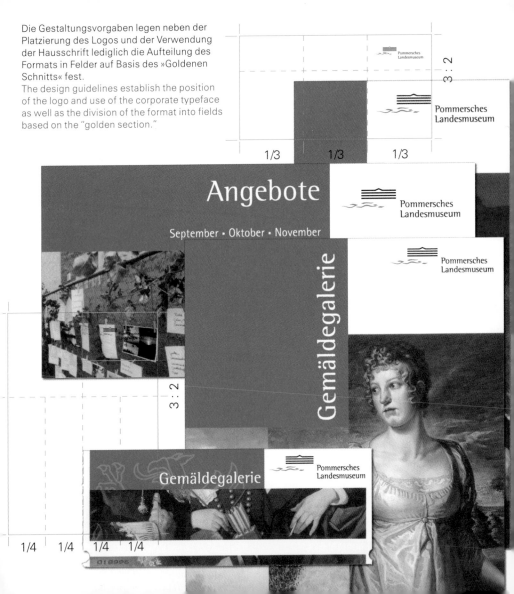

Illustrationen

»Ein Bild sagt mehr als tausend Worte.«
Dieses Sprichwort gilt besonders bei der
Gestaltung von Ausstellungen.
Abbildungen sind dem Text durch ihre
internationale Verständlichkeit überlegen.
Bilder brauchen keine Übersetzung und
gute Darstellungen können oft sogar auf
eine Bildunterschrift verzichten. Ist eine
Bildunterschrift unverzichtbar, so sollte
sie mehr aussagen, als die bloße Beschrei-
bung dessen, was auf der Abbildung
bereits zu sehen ist.

An Darstellungen und Illustrationen wer-
den in Ausstellungen besondere Anforde-
rungen gestellt.
Ihre Funktion kann von der originalgetreuen
Nachbildung bis zur abstrakten Darstellung
reichen, bei der lediglich die Form der Wirk-
lichkeit nahe kommt, aber schon die farb-
liche Ausgestaltung frei interpretiert ist.

Wesentliches Unterscheidungsmerkmal
von Abbildungen ist ihr Ikonizitätsgrad,
nach C. W. Morris das Maß an Ähnlichkeit
zwischen dem Zeichen (Ikon) und seinem
Referenzobjekt; dem Grad an Übereinstim-
mungen zwischen Realität und Abbild.
Der Ikonizitätsgrad wird durch die Wahl der
Darstellungsmethode bestimmt.

Illustrations

The saying "a picture says a thousand
words" has a particular relevance to
exhibition design.
Pictures are superior to texts in the sense
that they are internationally comprehensible.
Pictures do not need a translation, and
good visual presentations can often do
without a caption. If a caption is required,
it should amount to more than a mere
description of what can already be seen
in the picture.

The use of depictions and illustrations in
exhibitions involves specific requirements.
Their function can range from precise
reproduction of originals to abstract depic-
tions in which only the form approximates
reality while the use of color is based on
free interpretation.

An essential distinguishing feature of
depictions and illustrations is their degree
of iconicity, which, following C. W. Morris,
refers to the measure of similarity between
the sign (icon) and its reference object –
the degree of congruence between reality
and image.
The degree of iconicity is determined by
the choice of presentation method.

Die Darstellungsmethode richtet sich nach der spezifischen Aufgabenstellung. Soll ein möglichst plastisches Bild der Vergangenheit gezeigt werden, so bietet sich eine sehr realistische Illustrationsform an, die in der Abbildungsgenauigkeit einer Fotografie ein lebendiges Lebensbild der vergangenen Zeit vermittelt. Möchte man hingegen ein auf die wesentlichen Aussagen konzentriertes, vereinfachtes Geschichtsbild vermitteln, setzt man zum Beispiel Comics ein, die vor allem junges Publikum ansprechen.

Die Beispiele auf den beiden folgenden Seiten zeigen denselben Inhalt, von den Illustratoren Flemming Bau und Ralph Kaiser unterschiedlich umgesetzt.

The method of presentation is based on the specific task that has been set. If this task is to present as vivid an image as possible of the past, then one might select a highly realistic form of illustration, which provides a picture of life in the past with the precision of a photograph. By contrast, if one chooses to focus on essential statements and a more simplified image of history, then one might use comics, for example, which are above all popular with the younger public.

The examples on the following pages show the same content presented in different ways by the illustrators Flemming Bau and Ralph Kaiser.

Die Illustrationen auf den beiden folgenden Doppelseiten zeigen den gleichen Inhalt in unterschiedlicher zielgruppenorientierter Darstellung. The illustrations on the following two spreads show the same content presented in different ways for different target groups.

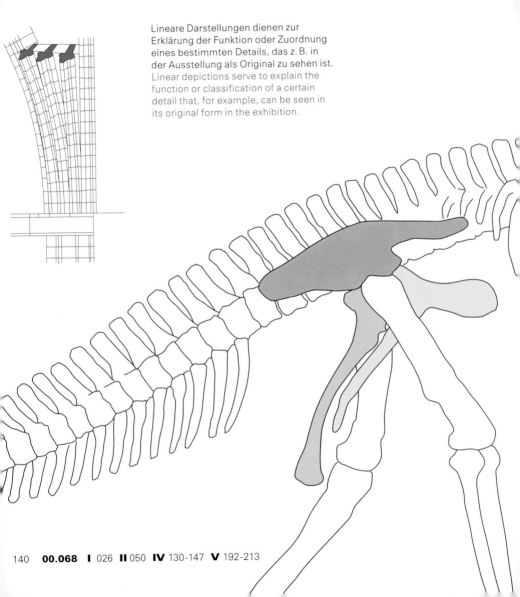

Lineare Darstellungen dienen zur
Erklärung der Funktion oder Zuordnung
eines bestimmten Details, das z. B. in
der Ausstellung als Original zu sehen ist.
Linear depictions serve to explain the
function or classification of a certain
detail that, for example, can be seen in
its original form in the exhibition.

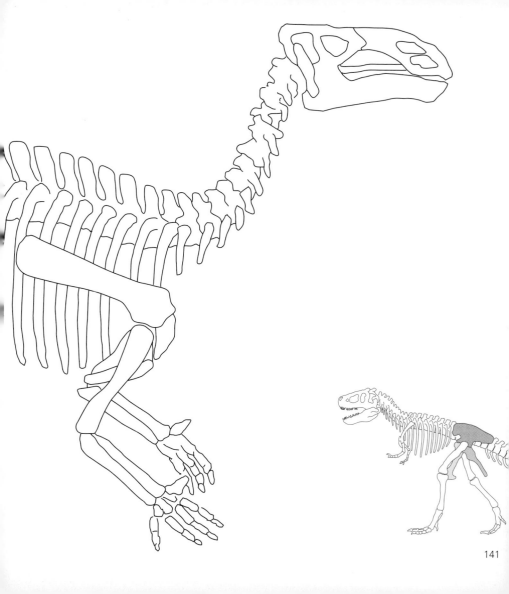

Zeichnungen erklären Arbeitsabläufe,
dienen im Rahmen von Exponatbe-
schriftungen zur Identifikation, z.B.
von Personen, oder verdeutlichen
als zeichnerische Rekonstruktion den
Urzustand eines Objekts.
Drawings help to explain work processes,
identify people or reconstruct the
original state of an object.

98.164 V 250

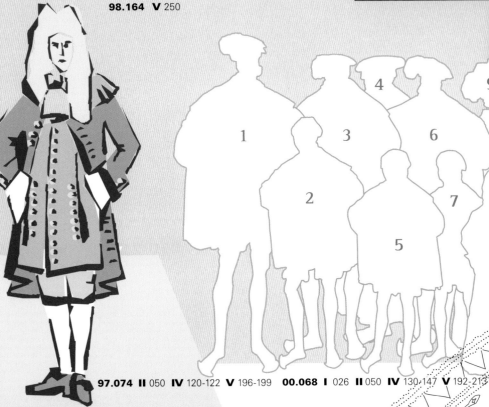

1

2

3

4

5

6

7

9

97.074 II 050 **IV** 120-122 **V** 196-199 **00.068 I** 026 **II** 050 **IV** 130-147 **V** 192-213

98.164 V 250

11

12

Karten zeigen in verkleinertem Maßstab
einen Ausschnitt der Erdoberfläche.
Karten können Original, also Ausstel-
lungsobjekt sein, sowie auch als didak-
tisches Element topografische, thema-
tische, physische oder politische
Informationen darstellen.
Maps showing a section of the earth's
surface. Maps can be original docu-
ments or function as a didactic element
providing topographical, thematic,
physical or political information.

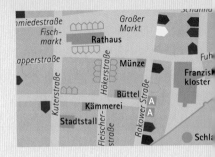

00.068 I 026 **II** 050 **IV** 130-147 **V** 192-213

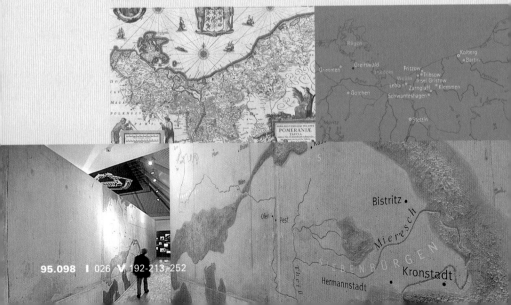

95.098 I 026 **V** 192-213; 252

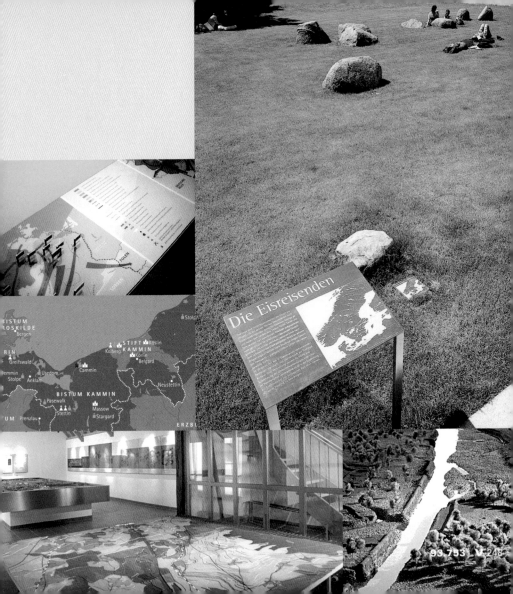

Die Eisreisenden

Geschichte des Lebens in einem Jahr

Wenn wir die Geschichte des Planeten Erde auf ein Jahr
übertragen, so beginnt erst im September die Entwicklung
des Lebens. Die Ereignisse, die auf dem weiteren Rundgang
vorgestellt werden, spielen sich im Monat Dezember ab.
Erst fünf Minuten vor Ende des Jahres erscheint der Mensch.

Entstehung des Lebens

Januar Februar März

April

Mai

Juni

Juli

August

September

Oktober

Didaktische Darstellung:
Zeitliche Entwicklung von der Entstehung
des Lebens vor 3,6 Mrd. Jahren bis heute
analog zum Zeitablauf eines Jahres.
Didactic depiction:
Chronological development of life from its
emergence 3.6 billion years ago to today
presented within the framework of one year.

Diagrammatische Darstellung:
Sonnenaufgang und Sonnenuntergang bestimmen
den Tagesablauf in einem Zisterzienserkloster.
Diagrammatic depiction:
Sunrise and sunset determine the daily routine in
a Cistercian cloister.

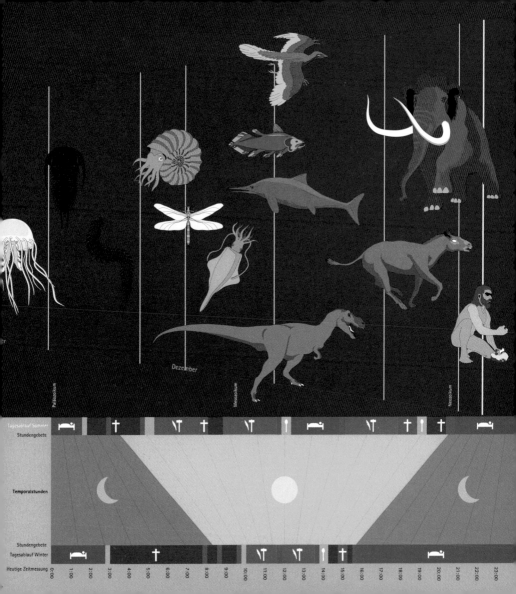

Paläozoikum

Dezember

Mesozoikum

Neozoikum

Tagesablauf Sommer

Stundengebete

Temporaistunden

Stundengebete

Tagesablauf Winter

Heutige Zeitmessung 0:00 1:00 2:00 3:00 4:00 5:00 6:00 7:00 8:00 9:00 10:00 11:00 12:00 13:00 14:00 15:00 16:00 17:00 18:00 19:00 20:00 21:00 22:00 23:00

"The image always has the last word"

»Das Bild hat immer das letzte Wort«

Peter Greenaway introducing his film
The Tulse Luper Suitcases, Part II: Vaux to the Sea
at the Berlin Film Festival 2004, www.tulselupernetwork.com

Projekte
Projects

MAUERSPRÜNGE

Kunst und Kultur der 80er Jahre in Deutschland

Cracking and Jumping the Wall – Art and Culture from the 1980s in Germany

»Zwar örtlich geprägt und oft genug geschunden, sind die Künste und mit ihnen Dichter und Maler ortlos geblieben und deshalb Mauerspringer aus Passion; ihnen kann nachhaltig keine Grenze gezogen werden.« [1]

Die vom Zeitgeschichtlichen Forum Leipzig der Stiftung Haus der Geschichte der Bundesrepublik Deutschland erarbeitete Wanderausstellung widmete sich den Rahmenbedingungen und den unterschiedlichen Formen kultureller Kontakte zwischen Ost und West im letzten Jahrzehnt der Deutschen Teilung.
Ausgestellt wurden Werke und Biographien aus Literatur, bildender Kunst, Theater, Film und Musik. Ausgewählte Beispiele machten die vielfältigen Verbindungen anschaulich und öffneten den Blick für die Frage, welche Rolle die deutsch-deutschen Kulturbeziehungen der 1980er Jahre auf dem Weg zur Wiedervereinigung Deutschlands spielten. Präsentiert wurden zahlreiche Werke und Exponate namhafter Künstler aus Ost und

"Although influenced and often enough abused by a place, the arts and, with them, poets and painters, have remained placeless and therefore wall jumpers out of passion; no border can restrict them in any lasting way." [1]

This traveling exhibition organized by the Leipzig Forum of Contemporary History under the auspices of the House of the History of the Federal Republic of Germany Foundation explored the context and different forms of cultural contact between East and West in the last decade of Germany's division.
It featured works and biographies from the spheres of literature, fine arts, theater, film and music. Selected examples illustrated the diverse connections at work in this period and raised the question as to the role played by German-German cultural relationships in the 1980s in the lead-up to reunification. Visitors were able to view numerous works and exhibits by renowned artists from the East and the West:

[1] Günter Grass, 1982 anlässlich der Hamburger Ausstellung »Zeitvergleich – Malerei und Graphik aus der DDR«

[1] Günter Grass, 1982, speaking at the Hamburg exhibition "Zeitvergleich – Malerei und Graphik aus der DDR."

West: Udo Lindenberg, Christa Wolf, Günter Grass, Hubertus Giebe, Adolf Dresen, Nina Hagen, Klaus Staeck, Wolf Biermann, Stefan Heym, Jurek Becker, BAP, Joseph Beuys, Jörg Immendorff, Wolfgang Mattheuer, A. R. Penck und andere.

Die Ausstellung wurde zuerst in Leipzig, dann im Museum Folkwang in Essen und zuletzt im Martin-Gropius-Bau in Berlin gezeigt.

Udo Lindenberg, Christa Wolf, Günter Grass, Hubertus Giebe, Adolf Dresen, Nina Hagen, Klaus Staeck, Wolf Biermann, Stefan Heym, Jurek Becker, BAP, Joseph Beuys, Jörg Immendorff, Wolfgang Mattheuer, A.R. Penck and others.

The exhibition was shown first in Leipzig, then in the Folkwang Museum in Essen and finally in the Martin-Gropius Building in Berlin.

01.028 III 080, 103, 117 **IV** 124 **V** 150-161

Gestaltungskonzept

Die Präsentationsform der »Mauersprünge« war in Leipzig und Essen nahezu identisch: Eine lange Mauer teilte die Ausstellungsfläche symbolisch in einen »Ost-« und einen »Westraum«. Allerdings besaß die Mauer bereits »Löcher«. Diese konnten von »Osten« her durchschritten, aber doch nicht gänzlich durchquert werden. Denn die »Mauersprünge« endeten für die Besucher auf verschieden großen Bühnen, die thematisch der bildenden Kunst, der Rockmusik, der Literatur sowie dem Film und Theater gewidmet waren. Die Besucher konnten so prominenten wie auch weniger bekannten Künstlern, Musikern, Schriftstellern oder Schauspielern, die seit Mitte der 1970er Jahren aus der DDR in den Westen gegangen oder dorthin abgeschoben worden waren, ein Stück weit hinterher gehen, ohne ihnen aber tatsächlich folgen zu können. Eine Situation, die vergleichbar ist mit derjenigen vieler DDR-Bürger, die ihre Stars plötzlich nicht mehr auf heimischer Bühne, sondern nur noch im »Westfernsehen« sehen konnten. Die westdeutsche Kultur erfuhr durch all diese »Zuzüge« in vielen Genres eine Bereicherung an Talenten und künstlerischer Innovation.

Design Concept

The form of presentation used for "Mauersprünge" was almost identical in Leipzig and Essen: the exhibition area was divided by a long wall into an "Eastern space" and a "Western space." However, this wall already had "holes." These could be traversed from the "East" but not completely. Visitors passing through these "cracks" found themselves on stages of varying sizes which were thematically devoted to the fine arts, rock music, literature and film and theater. Visitors were thus able to walk on the paths taken by artists, musicians, writers and actors, both well-known and not so well-known, who had gone or been forced to go to the West since the mid-1970s without actually being able to follow them. This suggested a situation comparable to that of many GDR citizens who could no longer see their stars on stage at home but only on "Western television." As a result of these "influxes" West German culture was enriched in many genres in terms of talent and artistic innovation.

Viele Übersiedler und Ausgewiesene wurden in der Bundesrepublik zu wichtigen Protagonisten des zeitgenössischen Kunst- und Medienbetriebes. Prominente Beispiele für die neuen Karrieren im Westen sind unter anderem Nina Hagen, Jurek Becker, Manfred Krug oder Armin Mueller-Stahl, der sich sogar in die Riege der Hollywood-Schauspieler vorarbeitete.

Integriert in die Mauer war aber auch ein Labyrinth aus schrägen Wänden, das der Verfolgung missliebiger Künstler durch die Staatssicherheit gewidmet war.

Während die Durchbrüche gen Westen – entsprechend dem großen Exodus von DDR-Künstlern dorthin – eher breit dimensioniert waren, führten vom Westen nur zwei schmale Stege in den Osten: In der Spätzeit der DDR fanden nur noch wenige Künstler aus der Bundesrepublik und Westberlin den Weg dorthin.

Die Unterschiede zwischen Ost und West wurden in der Ausstellung auch mit der Lichtgestaltung umgesetzt. Der Lichtdesigner Ringo Fischer inszenierte einen leuchtenden Westen, in Anlehnung an den Fassbinderfilm *Lola*.

Bernd Lindner
Kurator der Ausstellung

Many migrants and expellees became important protagonists in the contemporary art and media scene of the Federal Republic. Prominent examples of those establishing new careers in the west include Nina Hagen, Jurek Becker, Manfred Krug and Armin Mueller-Stahl, who even went on to find success in Hollywood.

The wall also incorporated a labyrinth of slanting walls, which were dedicated to the persecution of artists deemed undesirable by the state security apparatus.

While the openings leading to the West – corresponding to the large-scale exodus of GDR artists to the FRG – tended to be wide, only two narrow footbridges led from the West to the East, a reflection of the fact that in the late GDR period only a few artists from the Federal Republic and West Berlin took this path.

The differences between East and West were also referred to by the lighting design. Lighting designer Ringo Fischer drew on Fassbinder's film *Lola* in his presentation of the West as a glowing beacon.

Bernd Lindner
Exhibition curator

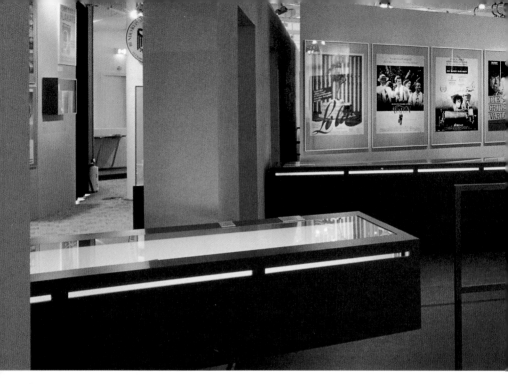

Die Besucher gelangen über Durchbrüche in
der Mauer auf Bühnen im westlichen Teil der
Ausstellung.

Visitors gained access to stages in the Western
part of the exhibition via openings in the wall.

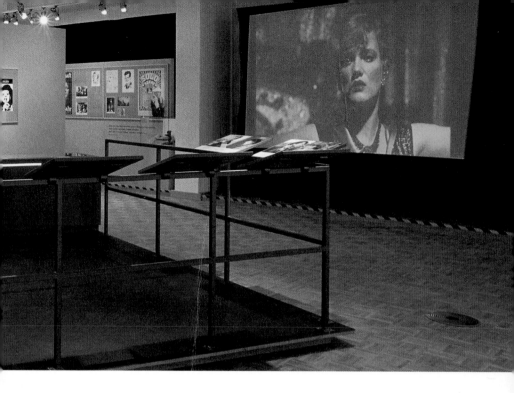

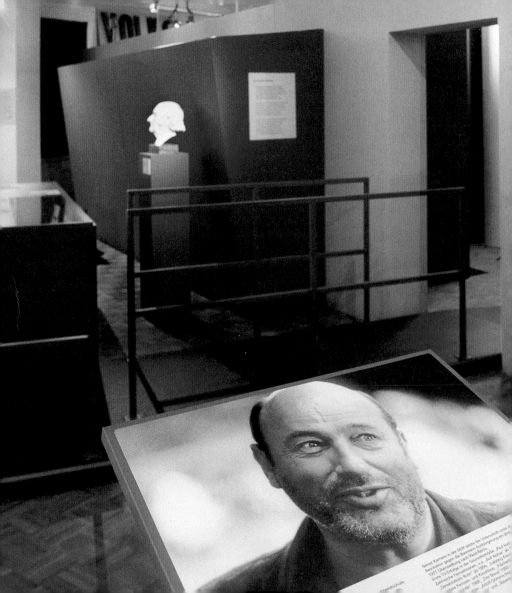

Seiner Karriere in der DDR setzte ein Unterschied unter Analyse gegen die neuen [...]
1971 Übersiedlung nach West-Berlin. [...]
Erste TV-Erfolge in der Gesamtausübe. [...]
Zahlreiche [...] u.a. Auf Achse als [...]
Dienststellen [...] als Kaufhaus- [...] Filialleiter [...]
seines Fernseh- und Kinofilme. [...]
[...] 1988. Die [...] [...]
[...] Jetzt [...] [...]

[...] Abendschule [...]

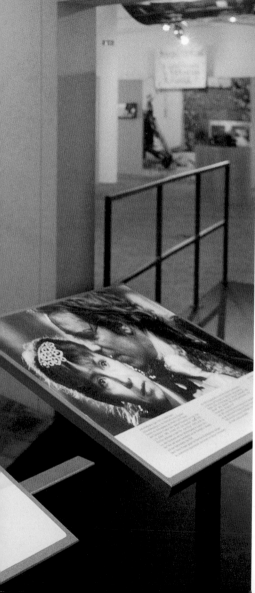
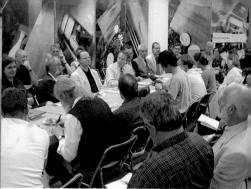

Pressekonferenz zur Eröffnung der
Doppelausstellung »Mauersprünge«
und »Wahnzimmer« in Leipzig.
Press conference for the opening of
the dual exhibition "Mauersprünge"
and "Wahnzimmer" in Leipzig.

Mauerdurchbrüche und Mauerdurch-
dringung im Labyrinth der Stasi.
Themenbereiche Literatur und Schauspiel.
Breaches and breakthroughs in the
labyrinth of the Stasi. Thematic areas of
literature and performance.

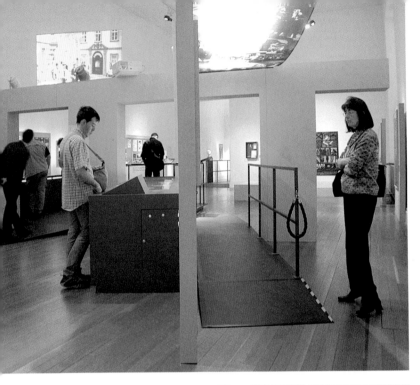

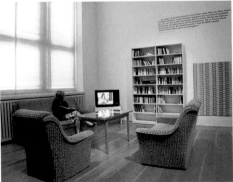

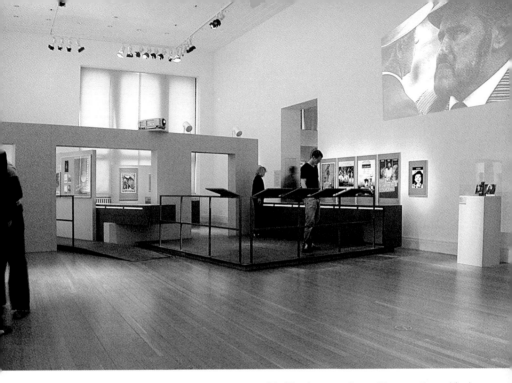

Die Wanderausstellung »Mauersprünge« hier im
Martin-Gropius-Bau Berlin.
The traveling exhibition "Mauersprünge" in the
Martin-Gropius Building in Berlin.

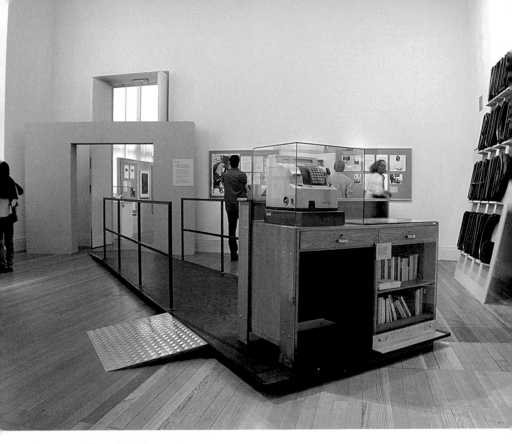

Inszenierung zum Thema Westliteratur im Osten. Diese wurde als so genannte Bückware »unter dem Ladentisch verkauft«.
Presentation on the theme of Western literature in the east. These so-called "stoop-down products" were "sold under the table."

Ausstellung der Stiftung Haus der Geschichte der Bundesrepublik Deutschland, Zeitgeschichtliches Forum Leipzig

Václav Havel, ehemaliger Dissident und vormals Präsident der Tschechischen Republik, rief am 17. Februar 1995 im Prager Karolinum dazu auf, »über das deutsch-tschechische Thema öffentlich, offen und sachlich zu sprechen, wohl wissend, dass wir, indem wir dies tun, über uns selber sprechen«. In diesem Sinne setzt sich die Ausstellung mit der wechselvollen Geschichte der Völker von 1918 bis in die Gegenwart auseinander.
Im Mittelpunkt der Präsentation stehen fünf Schlüsseljahre: 1918 erfolgte die Gründung der Tschechoslowakei, deren Schicksal 1938 mit dem Münchener Abkommen vorerst besiegelt schien. Nach dem Ende der nationalsozialistischen Besetzung wurden die Deutschen aus der Tschechoslowakei vertrieben. Die Machtübernahme der Kommunisten 1948 in der CSR schuf neue Voraussetzungen für die

Exhibition by the House of the History of the Federal Republic of Germany Foundation, Leipzig Forum of Contemporary History

On 17 February, 1995 in the Karolinum in Prague, Vàclav Havel, former dissident and then president of the Czech Republic, called for "open and concrete discussion of the German-Czech relationship in the full knowledge that in doing this we are discussing ourselves." This idea provided the starting point for an exhibition dealing with the eventful history of these two peoples from 1918 to the present. The presentation focused on five key years. 1918 saw the founding of Czechoslovakia, the fate of which seemed to be sealed in 1938 with the Munich Agreement. After the end of the National Socialist occupation, the Germans residing in Czechoslovakia were driven out.
The takeover of power by the communists in 1948 in the CSR created a new set of conditions for relations with the two German constituent states.

Beziehungen zu den beiden deutschen Teilstaaten. Im Sommer 1968 schlugen Truppen des Warschauer Pakts die Reformbewegung des »Prager Frühlings« nieder. Der Sieg der Demokratiebewegung in der Tschechoslowakei und der DDR 1989 markierte einen weiteren Wendepunkt im Verhältnis zwischen den Ländern.

Begegnung und Konflikt

Die Ausstellung erinnert an die gemeinsamen Wurzeln und das Zusammenleben der Völker, die sich bis heute im kulturellen Erbe der drei Länder widerspiegeln. Das »Prager Kaffeehaus« ist Inbegriff der kulturellen Symbiose, hier trafen sich Künstler, Schriftsteller und Intellektuelle.

Bei allen Problemen in der Vergangenheit gab es immer wieder Menschen, die Brücken zwischen den Völkern bauten. Während die Ausstellung im Zeitgeschichtlichen Forum gezeigt wird, vollzieht sich der Beitritt Tschechiens und der Slowakei zur Europäischen Union. Beide Staaten dokumentieren damit ihre Zugehörigkeit zur westlichen Wertegemeinschaft. Die frühere Teilung des Kontinents ist endgültig überwunden, das Bewusstsein für die enge politische, wirtschaftliche und kulturelle Verflechtung Deutschlands mit seinen östlichen Nachbarn – eine der Botschaften dieser Ausstellung – wird gestärkt.

In the summer of 1968, Warsaw Pact troops crushed the reform movement of the "Prague Spring." And in 1989 the triumph of the movement for democracy in Czechoslovakia and the GDR marked a new turn in the relationship between the two countries.

Encounter and Conflict

The exhibition recalled the common roots and cohabitation of the two peoples, which are still reflected in the cultural heritage of what are today three countries. The "Prague coffee house," a meeting place for artists, writers and intellectuals, is an embodiment of this cultural symbiosis.

Despite the many problems dividing these peoples in the past, there were also repeated efforts to build bridges between them. While the exhibition was being shown in the Forum of Contemporary History, the Czech Republic and Slovakia completed their accession to the European Union, thus showing their solidarity with the Western community of shared values. The previous division of the continent has now finally been overcome, and the idea of a close political, economic and cultural integration of Germany with its Eastern neighbors – one of the messages of this exhibition – has been strengthened.

Gestaltungskonzept

In inspirierender Zusammenarbeit mit den Ausstellungsgestaltern entstand für »Nähe und Ferne« eine Architektur, die inhaltliche Aussagen der Ausstellung in gestalterische Elemente umsetzt. Grundgedanke dabei war die dreidimensionale Darstellung der zeitlichen Abläufe in Form eines Zeitstrahls. Der Zeitstrahl materialisiert sich durch divergierende, dem Besucher entgegengeneigte Flächen. Sie breiten sich wie pultartige »Zeit-Schnitte« vor dem Betrachter aus.

Auf den Raum teilende Stellwände wurde bewusst verzichtet, um den Blick auf ein weiteres Bedeutung tragendes Gestaltungselement zu ermöglichen: die Darstellung der Brüche in den deutsch-tschechischen und deutsch-slowakischen Beziehungen. Diese wurden mittels Unterbrechungen und Einschnitte in den Zeitstrahl und die großen, dreidimensionalen Jahreszahlen – die Schlüsseljahre – dargestellt. Die Zahlen werfen gleichsam ihre Schatten voraus auf die auf dem Zeitstrahl dargestellten historischen Entwicklungen. Die Jahreszahlen ermöglichen dem Besucher eine schnelle Orientierung und leiten ihn durch die Ausstellung.
Ergänzt wird die Darstellung der historischen Abläufe durch zehn dreidimensionale »Bilder«. Sie sind zentralen Themen der

Design Concept

The inspiring collaborative work process with the exhibition designers resulted in an architecture for "Nähe und Ferne" that integrated the content of the exhibition with the design elements. The fundamental idea was a three-dimensional presentation of temporal sequences in the form of a time stream. This time stream was given a material form in terms of diverging areas oriented to the exhibition visitors. These areas were arrayed in front of the observer in the form of "temporal sections."

The decision was made not to section off the space with dividing walls so that the gaze of the observer could also take in a further significant design element: the presentation of ruptures in the German-Czech and German-Slovak relationships. These ruptures were represented by means of interruptions and breaks in the time stream and large, three-dimensional dates – the key years. The year numbers caste their shadow, as it were, over the time stream of the historical developments being presented. They also provided visitors with an easy means of orientation and guided them through the exhibition.
The presentation of the historical course of events was supplemented by ten three-dimensional "pictures," which were related to central themes of the exhibition.

Ausstellung gewidmet. So verdeutlichen im Bild »Diktatur« ein Kleid mit Judenstern aus dem Ghetto Theresienstadt oder ein Plakat mit den Namen von Hingerichteten die Schrecken der nationalsozialistischen Besatzungspolitik zwischen 1939 und 1945. Unter der Überschrift »Neue Heimat« veranschaulichen Flüchtlingsofen und Feldbett ebenso wie ein Modell der Geigenbauersiedlung in Bubenreuth die Schwierigkeiten des Neuanfangs für die Vertriebenen. Ein Abschnitt des Zauns der Prager Botschaft der Bundesrepublik Deutschland erinnert im Bild »Aufbruch« an die dramatische Flucht tausender Ostdeutscher im September/Oktober 1989.

Die Ausstellungsgestaltung setzt die Geschichte konsequent in ein räumlich erfahrbares Geschichtsbild um, indem sie ganz bewusst das Mittel der Metapher einsetzt.

Kornelia Lobmeier
Kuratorin der Ausstellung

In the "Dictatorship" image, for example, a dress with the Star of David on it from the Theresienstadt ghetto and a poster listing the names of the executed illustrate the horrors of the National Socialist occupation policy between 1939 and 1945. Under the title of "New Homeland," refugee stoves and camp beds and a model of a housing settlement built for refugees, the Geigenbauersiedlung in Bubenreuth, bear witness to the difficulties of starting over again for those driven from their homes. In the picture "Awakening," the representation of the fence in front of the FRG embassy in Prague recalls the dramatic flight of thousands of East Germans in September/October 1989.

The exhibition design employs metaphor as a means of translating events of the past into a view of history that can be experienced in spatial terms.

Kornelia Lobmeier
Exhibition curator

Die Abbildungen auf den folgenden Seiten zeigen den Ausstellungseingang, inszeniert als »Prager Café«, und die Bilder der »Wendepunkte«.
The pictures on the following pages show the entrance to the exhibition, which was staged as a "Prague café," and the presentation of historical "turning points."

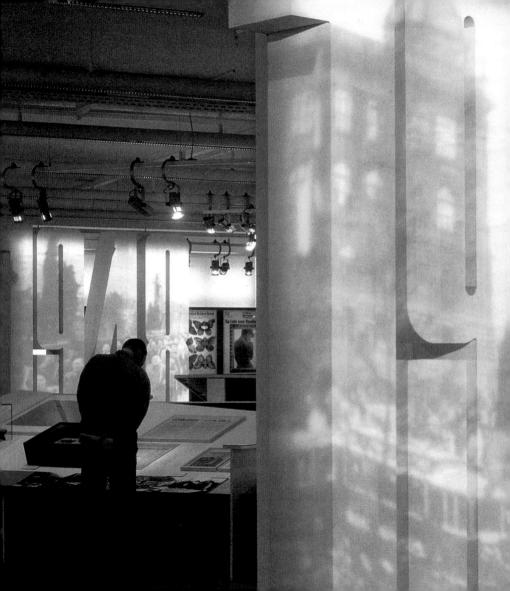

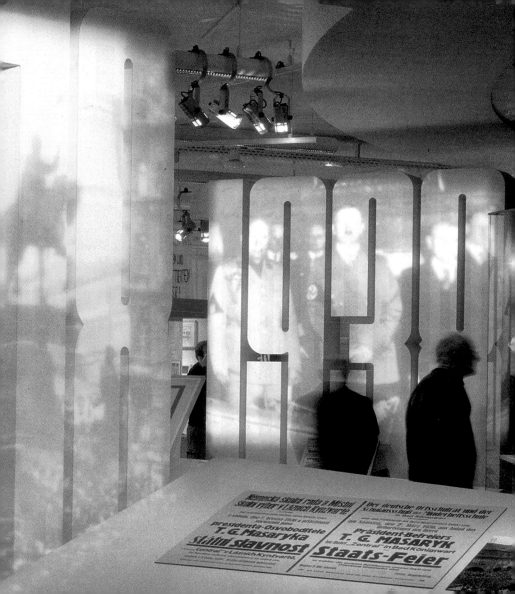

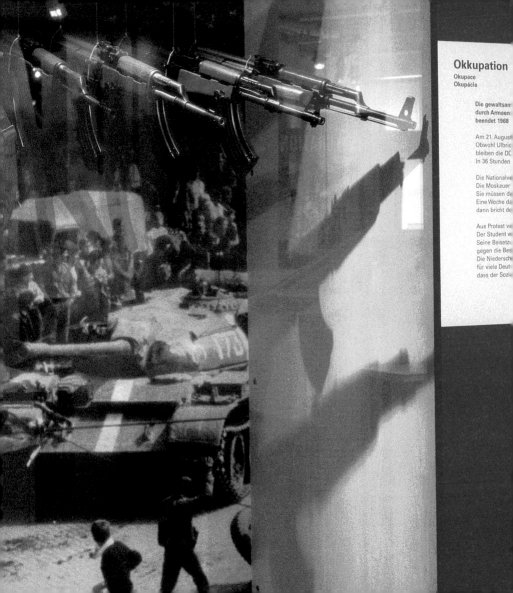

Die gewaltsam
durch Armeen
beendet 1968

Am 21. August
Obwohl Ulbric
bleiben die DD
In 36 Stunden

Die Nationalve
Die Moskauer
Sie müssen da
Eine Woche da
dann bricht de

Aus Protest ve
Der Student w
Seine Beisetzu
gegen die Bes
Die Niederschl
für viele Deut
dass der Sozia

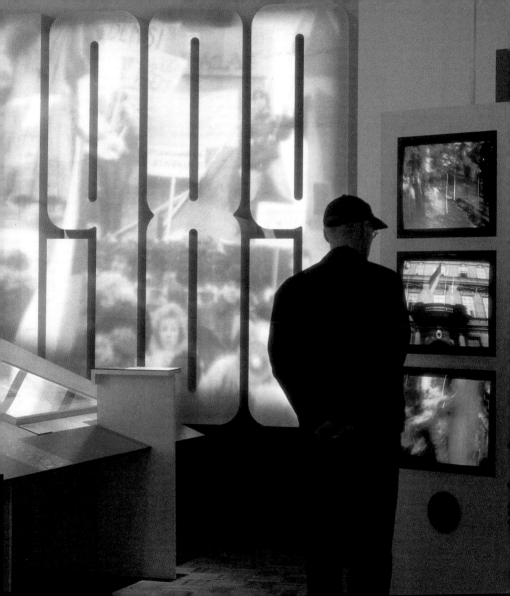

Night Shift

»NightShift«
Eine szenisch-mediale Installation

Die hundert Meter lange Dachterrasse der
Hochschule für Gestaltung und Kunst in
Zürich ist ein idealer Ort für szenisch-
mediale Installationen. Zur einen Seite
öffnet sich die architektonische Situation
dynamisch, zur anderen Seite ragt das
Vordach wie ein immenser Flügel in den
Himmel. Der Ausblick über die Stadt und
die Landschaft stehen dem Einblick in das
Gebäude gegenüber.
Thema der Installation ist die Wahrnehmung
des Realen, Imaginären und Virtuellen.
Ziel ist es, dem Betrachter ein ungewohn-
tes Raumerlebnis zu bieten, ihn auf eine
Reise in das Reich des Phantastischen mit-
zunehmen.

"NightShift"
A Scenographic-Media Installation

The one-hundred-meter-long roof terrace
of the School of Art and Design Zurich
(HGKZ) provides an ideal location for sce-
nographic-media installations. On one side
the architecture opens out dynamically,
while on the other the canopy projects into
the sky like an immense wing. The view out
over the city and the landscape contrasts
with the view into the building.
The theme of the installation is the percep-
tion of the real, the imaginary and the virtual.
The goal is to provide observers with an
unusual spatial experience and to take them
on a journey into the realm of the fantastic.

Gestaltungskonzept

Ausgangspunkt der Idee war die Faszination für den bestehenden Raum.
Mit 30 computergesteuerten Dia-Projektoren werden auf die Unterseite des Daches verschiedene Bildpanoramen projiziert. Die Bildfolgen wechseln und bewegen sich in unterschiedlichen Geschwindigkeiten und Richtungen über die Dachfläche. Über eine Programmierung werden die Bilddramaturgie und der Ton in mehreren Erzählsträngen gesteuert. Die Bildfolge ist als Loop mit einem Intervall von zehn Minuten konzipiert. Die Motive der Bildwelten spielen mit der Wahrnehmung des Betrachters. Der Raum scheint zu kippen – der Blick nach oben wandelt sich in einen Blick nach vorne, nach unten, bis schließlich das Dach ganz transparent erscheint, sich optisch auflöst. Klangkollagen aus Musik und assoziativen Texten verdichten die visuelle Komposition zu einem intellektuellen und emotionalen Erlebnis.

Design Concept

The point of departure for the project was a fascination with the existing space. Different panoramas of images are projected onto the underside of the roof by 30 computer-controlled slide projectors. The pictorial sequences change and move at different speeds and in different directions over the roof's surface. The programming of sound and image produces several narrative strands, and the sequence of images is designed as a loop with a ten-minute interval. The motifs of the pictorial worlds play with the observer's perception. The space seems to tip – the gaze upwards is transformed into a gaze forwards and downwards until finally the roof appears to dissolve into transparency. Sound collages comprising music and associative texts combine with the visual composition to produce an experience that is both intellectual and emotional.

Ausschnitt aus dem Storyboard der rund 400 Fotomontagen und Projektion der Bildpanoramen.
Excerpt from storyboard comprising approx. 400 photomontages and projection of the pictorial panoramas.

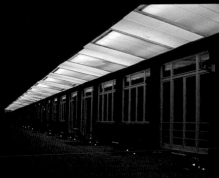

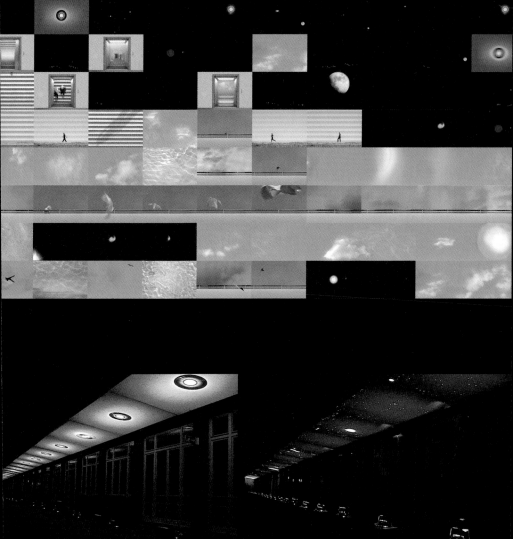

Pflegen und Bewahren

RESTAURIERUNGSARBEITEN SCHLOSS LUDWIGSBURG

Restoring and Preservation – Restoring the Ludwigsburg Palace

Der Grundstein des Schlosses wurde 1704 von Herzog Eberhard Ludwig gelegt, im Wesentlichen fertig gestellt wurde es 1733. Der historisch bedeutende Bau steht unter Denkmalschutz. Die Substanz verdient besondere Beachtung und behutsame Pflege. Es ist sehr fein zwischen Sanieren, Restaurieren, Konservieren, Rekonstruieren, Renovieren und Reparieren zu unterscheiden. In den gut 15 Jahre andauernden Arbeiten haben sich differenzierte Betrachtungsweisen ergeben. Die tiefer gehende Restaurierung auf frühere Fassungen wurde mit der Einsicht aufgegeben, dass der Eindruck des Unfertigen, in bestimmten Teilen, dem kunstgeschichtlich Interessierten einen authentischen Eindruck des Denkmalwürdigen gibt.

Die Arbeitsprozesse, die in der Ausstellung dargestellt werden, handeln vom Recherchieren in Archiven, dem Erfassen des Bestandes, restauratorischen Befunduntersuchungen, dem Planen und den Kosten. Dargestellt und dokumentiert werden Steinmetzarbeiten, Zimmererarbeiten, Dachdeckerarbeiten, Klempnerarbeiten, Stuckarbeiten, Schmiedearbeiten, Malerarbeiten, Tapezierarbeiten …

The foundation stone of the palace was laid in 1704 by Duke Eberhard Ludwig and the major part of the structure was completed in 1733. The building is protected as a historical monument and needs particular care. This process requires a fine distinction between refurbishment, restoration, conservation, reconstruction, renovation and repair. Different approaches have been taken over the 15 years of work on the building. Initial plans for extensive restoration were abandoned in favor of preserving a certain impression of incompleteness that would underscore the art-historical significance of the building. The work process presented in the exhibition incorporates archival research, inventory, studies of restoration projects, plans and cost analyses. It includes documentation of work carried out by stonemasons, carpenters, roofers, metalworkers, stucco specialists, blacksmiths, painters, upholsterers …

Thematisiert werden Konstruktion und Schäden am Mauerwerk, Materialien, Ausführungsqualitäten, Blitzschutz, Fassadenanstrich, Dachkonstruktion, Fenster und Türen, Kunstmarmor und Holzfußböden, Vergoldungstechniken, Bronzen, Formenherstellung, Spiegel und Stoffe.

Other thematic focuses include the construction of and damage to masonry, materials, implementation quality, lightning protection, façade painting, roof construction, windows and doors, artificial marble and wooden floors, gilding techniques, bronzing, mold production, mirrors and fabrics.

Hans-Joachim Scholderer

Leiter Vermögen und Bau Baden-Württemberg, Amt Ludwigsburg

Hans-Joachim Scholderer

Leiter Vermögen und Bau Baden-Württemberg, Amt Ludwigsburg

Gestaltungskonzept

Wichtigstes Exponat der Ausstellung ist das Schloss selbst als historisches Baudenkmal. Vor diesem Hintergrund müssen sich alle Ausstellungselemente äußerst zurückhaltend gestalten, denn jedes neu eingebrachte Element stellt sich ganz zwangsläufig vor das eigentliche Objekt. Der Konflikt wird dadurch aufgelöst, dass die Ausstellungsgestaltung bewusst Materialien aufgreift, die während der Bauphase und den Restaurierungsarbeiten verwendet wurden. Baugerüste und gespannte Folien sind wie letzte Relikte aus der Bauzeit und unterstreichen den temporären Charakter der Ausstellung.

Design Concept

The most important element of this exhibition is the palace itself as a historical monument. Since this structure also provides the backdrop against which the exhibition is set, it is important that the presentation of other exhibits is extremely restrained. This potential conflict has been resolved by a decision to employ materials in the exhibition that were used during the building and restoration work. The scaffolding and plastic sheeting used as presentational tools seem like relics from the building phase and underscore the temporary character of the exhibition.

Unterwegs nach Tutmirgut

Was Kinder krank macht, ist vielen Eltern, Pädagogen und Ärzten bewußt. Was aber hält sie gesund? Auch das ist eine spannende Frage. Und genau darum geht es in der bislang größten Erlebnisausstellung »Unterwegs nach Tutmirgut«, die ab März 2004 ihren Weg durch Deutschland angetreten hat. Die Ausstellung versteht sich als eine Reise zum eigenen Wohlbefinden. Ernährung, Bewegung, Stressbewältigung, die Wahrnehmung des eigenen Körpers und der Umgang mit Gefühlen bilden die thematischen Schwerpunkte.

»Unterwegs nach Tutmirgut« ist eine innovative Erlebnisausstellung, die die zentralen Themen der Gesundheitsförderung ohne erhobenen Zeigefinger aufzeigt, spielerisch informiert und zum Mitmachen einlädt. Gleichzeitig erhalten Pädagogen und Eltern praxisnahe Tipps für Aktivitäten zu Hause oder in der Schule oder der Kita. Konzipiert und realisiert wurde die Ausstellung vom Labyrinth Kindermuseum Berlin, den Mobilen Teams zur Prävention in der Kinder- und Jugendhilfe und der Bundeszentrale für gesundheitliche Aufklärung.

Roswitha von der Goltz
Geschäftsführerin, Ausstellungen

Many parents, teachers and doctors are aware of what makes children ill. But what keeps them healthy? It is precisely this latter question that forms the focus of "Unterwegs nach Tutmirgut," the largest interactive exhibition of its kind, which began its tour of Germany in 2004.

The exhibition takes visitors on a journey to well-being and is structured around themes of diet, movement, stress-management, the perception of one's own body and dealing with emotions.

"Unterwegs nach Tutmirgut" is an innovative exhibition that addresses the theme of keeping healthy, provides information in a playful way and invites interaction without adopting a moralizing tone. It also provides teachers and parents with practical tips for activities at home, in school and at kindergarten. The exhibition was conceived and realized by Labyrinth Children's Museum Berlin, Mobile Teams for Prevention of the Child and Youth Welfare Services and the Federal Center for Health Education (BZgA).

Roswitha von der Goltz
Exhibition Curator

Gestaltungskonzept

Die Anforderungen an eine Ausstellung, die sich speziell an Kinder wendet, unterscheidet sich nicht wesentlich von denen an eine für Erwachsene; sie soll informieren und unterhalten, Inhalte spielerisch vermitteln.

Ausgehend von geometrischen Grundformen entwickelt sich eine klare Formensprache. Die Stationen und Spielelemente weisen leicht wahrnehmbare, unkomplizierte Körper auf.

Das Farbkonzept ordnet jeder Station eine eigene Farbe zu. Auf diese Weise gliedert sich die Ausstellung durch eine definierte Farbgebung. Das Ziel war Fröhlichkeit und Farbigkeit, nicht Wildheit und Buntheit. Besondere Beachtung gilt der Ausführungsqualität der Ausstellungsbauten – diese müssen robust, reparatur- und wartungsfreundlich sein. Es empfiehlt sich auch eine Beratung und Abnahme durch den TÜV, um die Unfallsicherheit zu gewährleisten.

Da es sich bei dem vorgestellten Beispiel um eine Ausstellung handelt, die an verschiedenen Orten gezeigt werden soll, gliedert sie sich in überschaubare, einzeln erfahrbare Stationen. Leuchttürme dienen als Wegweiser auf der Reise von Station zu Station, sind Informationsvermittler. Stationen sind Orte der Aktivität, Interaktion und des Spiels.

Design Concept

The demands on an exhibition specifically devoted to children are very different from those that need to be met for an adult audience; a children's exhibition should both inform and entertain, and convey content in a playful way.

Basic geometric forms provide the foundation for the development of a clear formal vocabulary, while the various stations and play elements are composed of easily discernible, uncomplicated structures. Each station in the exhibition has been given its own color, which helps to structure the exhibition in visual terms. The designers' goal here was to create an atmosphere of high spirits and colorfulness as opposed to one of vivid chaos. Particularly notable is the quality of structural engineering, which requires a built environment that is robust and easy to repair and maintain. Such projects should of course also include consultation with the safety standards authority in order to ensure adequate accident-prevention measures.

The design of the exhibition as a collection of manageable, individually usable stations allows it to be adapted to different locations. "Lighthouse" columns serve to guide visitors from station to station and provide information. The stations themselves function as locations of activity, interaction and play.

Erste Hilfe

Diese Fragen stellen dir
Polizei, Feuerwehr oder
die Mitarbeiter der Gift-
informationszentren:

→ Wer spricht?
→ Wo könner sie dich zurückrufen?
→ Wie ist es passiert?
→ Was ist passiert?
→ Was für Verletzten gibt es?
→ Wenn Kinder beteiligt sind,
 wie alt sind sie?
→ welche Verletzungen gibt es?

Wichtig:
Leg nicht gleich wieder auf,
sondern warte, ob es noch andere
Fragen gibt.

Ein Notruf ist immer kostenlos
auf Tag und Nacht erreichbar!

trösten Verler

Aua!

gute Besse

sorge

Hals und

Säulen in Form von Leuchttürmen bieten
Erste Hilfe, Information und Orientierung.

Columns in the form of lighthouses offer
first aid, information and orientation.

189

190 Spielelemente zu den Themen Bewegung, Erste Hilfe, Ernährung und Gefühle.

Play elements based on themes of movement, first aid, diet and feelings.

Pommersches Landesmuseum

Pomeranian Museum

Im äußersten Nordosten Deutschlands – in Greifswald – wurde mit der Errichtung des Pommerschen Landesmuseums ein ehrgeiziges Projekt umgesetzt. Jede Museumsgründung hat eine eigene, unverwechselbare Geschichte. Bemerkenswert im vorliegenden Fall ist die Zusammensetzung der Partner, die sich »fanden«, das Museum zu bauen und einen entsprechenden Beitrag dafür zu leisten: Der Bund, das Land Mecklenburg-Vorpommern, die Hansestadt Greifswald und die Universität bekennen sich zum Projekt. Die Stiftung Preußischer Kulturbesitz sichert Unterstützung zu und überträgt dem Pommerschen Landesmuseum die wertvolle Stettiner Gemäldesammlung. In der Satzung sind die Zielvorgaben definiert worden:

1. pommersches Kulturgut zu übernehmen, zu sammeln, zu pflegen, zu präsentieren und zu erforschen
2. einen Beitrag zur Verständigung und Versöhnung mit der Republik Polen zu leisten

The establishment of the Pomeranian Museum in Greifswald in northeast Germany was the culmination of an ambitious planning process. Every museum has its own unique history. One of the remarkable aspects of the story of this particular museum is the nature of the partnership formed to build the museum and contribute to it: the Federal Government, the State of Mecklenburg-Western Pomerania, the Hanseatic City Greifswald and the university can all put their names to the project. The Foundation of Prussian Cultural Heritage provided support and transferred the Stettin painting collection to the Pomeranian Museum. The museum's objectives are defined in its articles:

1. to accept, collect, maintain, present and research Pomeranian cultural assets
2. to contribute to understanding and reconciliation with the Republic of Poland

3. die historische Verbindung Pommerns zu den Anrainerstaaten der Ostsee, namentlich zu Schweden und Dänemark, wieder sichtbar und lebendig werden zu lassen.

Die Museumskonzeption wurde von Wissenschaftlern der Universität beraten und vom wissenschaftlichen Beirat mit Partnern aus Polen, Schweden und Dänemark begleitet.

Das Pommersche Landesmuseum ist ein viersprachiges Museum: Die Dauerausstellungsbereiche erschließen sich neben Deutsch in Schwedisch, Polnisch und Englisch.

Mit der Viersprachigkeit will sich das Pommersche Landesmuseum ganz bewusst als Regionalmuseum im Ostseeraum präsentieren. Dazu gehören eine Abteilung Natur- und Landeskunde, die pommersche Landesgeschichte mit Schwerpunkten wie Hanse- und Schwedenzeit, eine Galerie mit international herausragenden Meistern wie Frans Hals, Caspar David Friedrich, Vincent van Gogh und Max Liebermann, ein eigenständiges Haus für Sonderausstellungen, ein museumspädagogischer Bereich und ein integriertes Tagungszentrum.

Uwe Schröder
Direktor, Pommersches Landesmuseum

3. to facilitate the revival and visibility of the historical connection between Pomerania and its neighboring states on the Baltic Sea, namely Sweden and Denmark.

The concept for the museum was formulated in consultation with scholars from the university and an advisory board that included partners from Poland, Sweden and Denmark.

The Pomeranian Museum is a multilingual institution: its permanent exhibition areas provide information in German, Swedish, Polish and English.

This multilingual aspect is based on the goal of the institution to establish itself as a regional museum in the Baltic Sea area. This goal is reflected in the multifaceted character of the museum, which includes a department of natural history and cultural studies, presentations devoted to the history of Pomerania with emphases on the Hanseatic and Swedish periods, a gallery exhibiting internationally renowned masters such as Frans Hals, Caspar David Friedrich, Vincent van Gogh and Max Liebermann, a separate building for special exhibitions, an area for museum educational programs and an integrated conference center.

Uwe Schröder
Director, Pomeranian Museum

Gestaltungskonzept

Die Aufgabe der Museumsgestaltung
bestand im Wesentlichen aus zwei Teilen:
die Gemäldegalerie im Quistorp-Gebäude
musste mit funktionalem Mobiliar versorgt
werden, an verschiedenen Stellen wurden
spezielle Objekthalterungen benötigt, die
Gemälde mussten dezent, aber gut lesbar
beschriftet werden. Die Gestaltung sollte
sehr behutsam und unaufdringlich sein.
Mit entsprechender Sorgfalt wurden dazu
schlichte, aber hochwertige Materialien
gewählt: Eiche, Edelstahl, sandgestrahltes
Glas, zierliche Beschläge, gelaserte Buch-
staben und siebgedruckte Beschriftungen.
Die Dramaturgie entstand durch die
Hängung der Bilder mit besonderen
Blickachsen. Die Hauptattraktion sind die
Gemälde, alles andere ordnet sich diesen
unter.
Ganz anders war der Gestaltungsansatz
für den zweiten Teil, die Dauerausstellung.
Hier waren es zwar gleichfalls Blickachsen,
die geschaffen wurden. Der Blick wurde
jedoch nicht durch die originalen Objekte,
sondern durch bewusst gesetzte Insze-
nierungen geleitet. Diese Inszenierungen
sind Zäsuren. Sie sind die optischen High-
lights der Ausstellung.
Es sind große, beeindruckende, drei-
dimensionale Bilder. Es sind die Bilder,
die im Gedächtnis der Besucher verankert
bleiben werden: der kaltblau leuchtende

Design Concept

The task for the museum designers was
essentially made up of two parts. In the
first place, the painting gallery in the
Quistorp Building needed to be equipped
with functional furnishings, special fixtures
were required at different points for
mounting objects, and paintings required
discreet but legible labels. The design
needed to be gentle and unobtrusive.
Scrupulous attention was paid to the selec-
tion of modest but high-quality materials:
oak, high-grade steel, sand-blasted glass,
delicate fittings, laser-cut lettering and silk-
screened labeling. A spatial dramaturgy
was achieved by hanging pictures using
particular viewing axes. The main attrac-
tions are the paintings, and everything else
is subordinated to them.
The design approach for the second part,
the permanent exhibition, was quite diffe-
rent. Here again, specific viewing axes
were created, However, in this case the
gaze was not guided by the original objects
but by consciously staged constellations.
These presentations represent caesuras and
are the optical highpoint of the exhibition.
This part of the museum is characterized
by large, three-dimensional images which
remain anchored in the memory of the
visitor: the cold-blue glowing glacier at
the end of the room entitled "History of the
Earth," the view into a Mesolithic burial

Gletscher am Ende des Raumes »Erdge-schichte«; der Blick in eine mesolithische, Grabstätte; der Feuerschein des brennen-den Arkona; die wogende Ostsee oder der monumentale »Croy-Teppich«.

Ergänzt wird das Ausstellungserlebnis durch spezielle Installationen: eine proji-zierte Animation zum Thema Plattentek-tonik; eine interaktive Karte Pommerns; eine strahlend blaue, akustisch-visuelle Unterwasser-Installation zum versunkenen Vineta und Geisterbilder, die über 400 Jahre pommersche Geschichte erzählen.

Besonders an junges Publikum wenden sich Ausstellungselemente, bei denen der Besucher aktiv einbezogen wird. »Kreide-Scanner« und »Torfprofiler« erklären typische Erdschichten der Region; Blätter-elemente unterhalten mit Slawen-Comic-Geschichten; Objekte hinter Kläppchen; Drehelemente, Spielobjekte; ein mittel-alterliches Rechentableau oder eine Back-steinwerkstatt.

Das Museum erschließt sich für Besucher aller Altersstufen gleichermaßen, sowohl durch Personal oder Audioguide geführt, als auch individuell explorativ.

Die Informationsstaffelung bietet sowohl die Möglichkeit für einen kurzweiligen Rundgang, wie auch für die eingehende Betrachtung bei wiederholten Besuchen.

place; the glow of "Arkona in Flames;" the surging Baltic Sea and the monumental "Croy carpet."

The exhibition experience is supplemented by special installations: a projected ani-mation on the theme of plate tectonics; an interactive map of Pomerania, a radiantly blue, acoustic and visual underwater installation of "The Sunken City of Vineta" and "ghost pictures" that tell the story of Pomerania over the last 400 years. The exhibition includes interactive elements that have been designed particularly with younger visitors in mind. "Chalk Scanners" and "Peat Profilers" illustrate geological strata typical of the region; the history of the Slavs is presented in entertaining comics; objects are revealed behind movable flaps; swivel elements and play objects, a medieval calculation table and a brick workshop all invite the visitor to active engagement. Exhibitions are designed to cater to all age groups both in terms of the personal and audio guides that are offered and individual exploration. The system of information panels is designed to be useful for brief tours of the exhibitions while also offering more detailed information for repeat visitors.

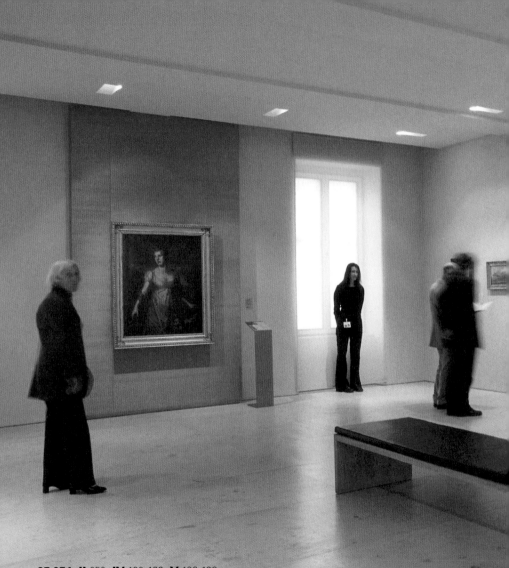

»... aus der Entfernung hielt man sie gar für lebendig«

Ästhetik und Funktionalität sind kein Widerspruch. Satinierte Glasträger und die Farbe Anthrazit an Stelle von Schwarz lassen die relativ große 18pt-Schrift immer noch zurückhaltend und elegant erscheinen. Audioguide und Erläuterungstexte werden von Besuchern ebenso positiv aufgenommen wie die Möglichkeit, Kunstwerke in Ruhe zu genießen. Die Gestaltung dieser Ausstellungselemente bedarf größter Sorgfalt, einer wohl überlegten Materialauswahl und perfekter Verarbeitung. Die Museumsbank erhält ihre Stabilität nicht nur durch die Materialstärke der stabverleimten Eichenbretter, sondern durch verdeckt eingelassene Stahlverstärkungen, die den Verzicht auf sichtbare Querverstrebungen möglich machen.

Aesthetic and functional aspects are not contradictory. The satined glass stands and anthracite coloring in place of black lend the relatively large 18 point font an unobtrusive and elegant appearance. Visitors react positively to the audio-guide and explanatory texts and to the possibility of enjoying the artworks in peace. The design of these exhibition elements requires precision, a well-considered selection of materials and the highest quality workmanship. The stability of the museum bench is based not on the strength of the edge-glued oak boards but on concealed, countersunk steel reinforcements, which obviate the need for visible transverse bracing.

Folgende Seiten: Inszenierungen in den Sichtachsen des Besucherrundgangs: Croy-Teppich, Megalithgrab, versunkenes Vineta, wogende Ostsee, Kirchenraum.
Following pages: Presentations within the viewing axis of the visitors' route through the museum: Croy Carpet, Megalithic grave, sunken Vineta, surging Baltic, church room.

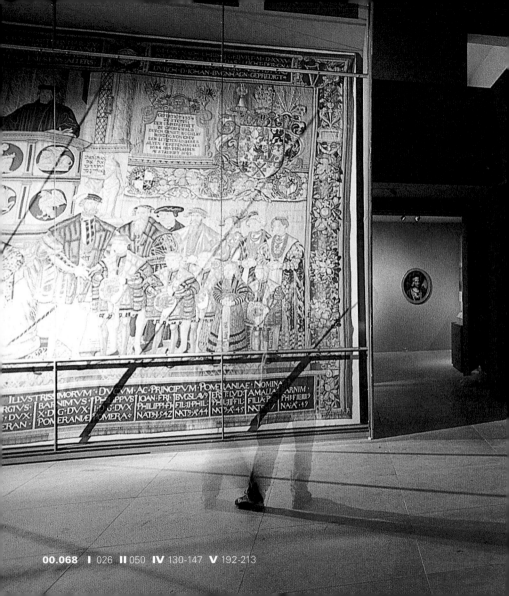

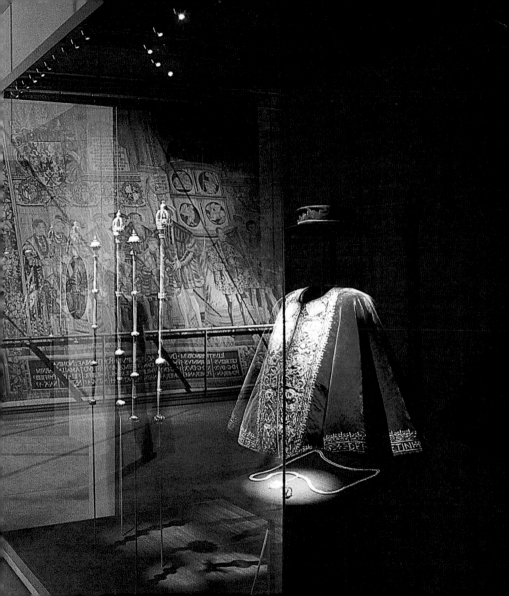

neta?

Barth
Peenemünde
Koserow
Wollin

Barth

Name

Lage

Archäologie

Peenemünder Haken

Name

Lage

Archäologie

Vineta-Riff vor Koserow

Name

Lage

Archäologie

Wollin

Name

Lage

Archäologie

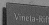

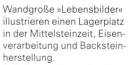

Wandgroße »Lebensbilder« illustrieren einen Lagerplatz in der Mittelsteinzeit, Eisenverarbeitung und Backsteinherstellung.

"Life images" covering the entire wall illustrate a campsite in the Mesolithic period, iron processing and brick production.

Eisen, Urnen und Germanen

Eisenzeit 600 v. Chr. – 375 n. Chr.

207

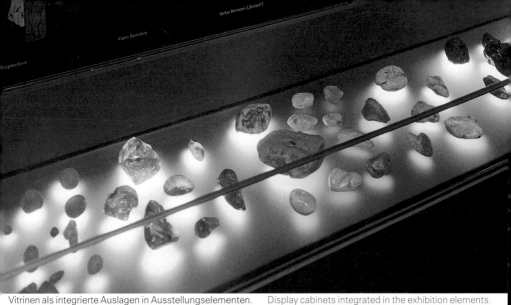

Vitrinen als integrierte Auslagen in Ausstellungselementen. Display cabinets integrated in the exhibition elements.

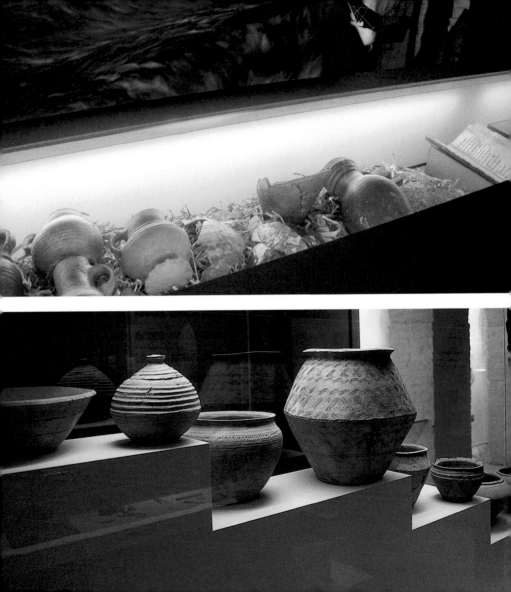

Beispiele für Exponatpräsentation. Examples of exhibit presentation.

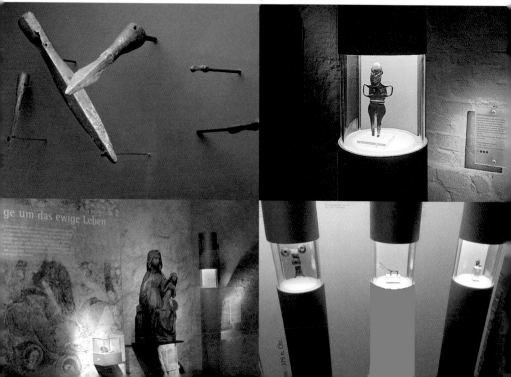

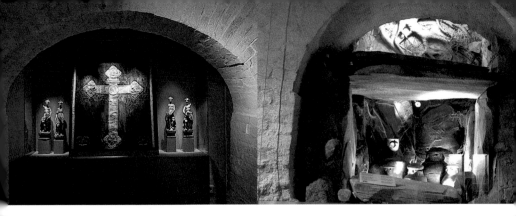

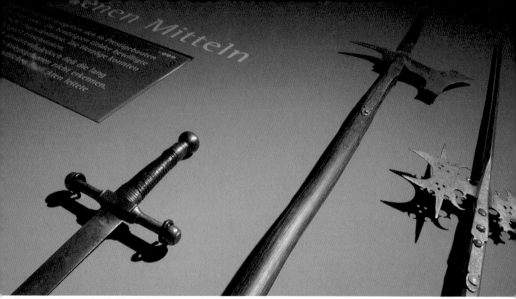

Exponatpräsentation in Text/Bildkontext. Exhibit presentation employing texts and images.

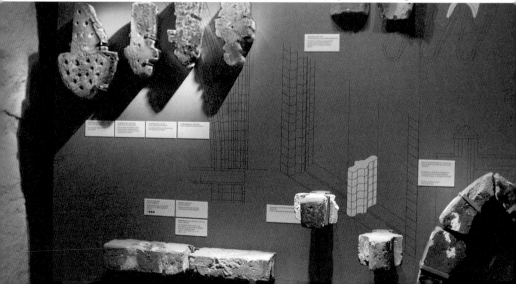

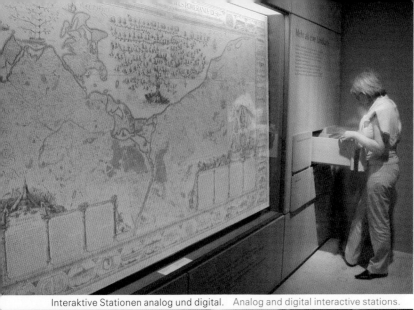

Interaktive Stationen analog und digital. Analog and digital interactive stations.

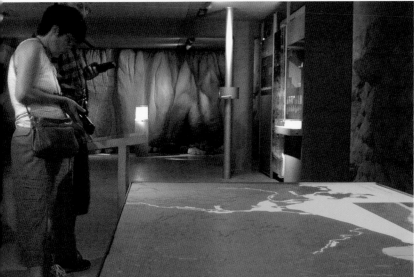

stadt**MUSEUM** weingarten

In dem mächtigen Gebäude mit den markanten rot-weißen Fensterläden, das in der Renaissance erbaut wurde, wird auf zwei Etagen die Dauerausstellung zu Schwerpunktthemen der Stadt- und Klostergeschichte präsentiert. Unter Stuckdecken, die in der Zeit des Rokoko das Haus neu schmückten, zeigt die Ausstellung Historisches und Kurioses.

Inhaltlich beginnt die Ausstellung im Jahr 1056 – dem Gründungsjahr des Benediktinerklosters Weingarten. Herzog Welf IV. bestimmte die Abtei zur Grablege seines Geschlechts. Zur Stiftung gehörten zahlreiche Güter und die wertvolle Ausstattung der Hofkapelle. Für ewige Zeiten galt: die Mönche feiern täglich eine Messe für die Seelenruhe der Welfen. Die Themen der Ausstellung spannen sich weiter über die Geschichte der Basilika, das Leben im Kloster, die Buchmalerei bis zur Reliquienverehrung und zum jährlichen Blutritt. Vom Flecken Altdorf, über Bauernkrieg und Weingartener Vertrag bis in die Neuzeit.

Uwe Lohmann
Museumsleiter

A permanent exhibition devoted to the history of the city and its cloister has been mounted over two floors in this imposing building with its striking red-and-white window shutters. Under stucco ceilings installed in the rococo period, the exhibition features both the historical and the strange. In terms of content, the exhibition commences with the year 1056 – the year in which the Weingarten Benedictine cloister was founded. Duke Welf IV stipulated that the abbey was to be used as the burial place for his dynasty and provided an endowment that included numerous goods and the rich decorations of the court chapel. Over subsequent centuries the monks celebrated a daily mass for the peace of mind of the Welf or Guelph dynasty. Exhibition themes range from the history of the basilica and life in the cloister to manuscript illumination, the worship of relics and the annual "blood ride," a procession on horseback to honor the relic of the holy blood given by the Guelphs. The historical scope of the exhibition extends from the founding of Altdorf – the original name of Weingarten, the Peasants' War and the Weingarten agreement up to the modern age.

Uwe Lohmann
Museum Director

Gestaltungskonzept

Bei der Konzeption des Museums wurde Wert auf spannende Details gelegt; die Ausstellung eröffnet neue Aspekte historischer Zusammenhänge. Die Entdeckungsreise durch die Stadtgeschichte wird allen Altersgruppen gerecht. Die Besucher werden selbst aktiv und finden Hintergründe zum Stammbaum der Welfen in Schubladen versteckt, an einer Hörstation wird über das Leben der Mönche berichtet. Dioramen mit Szenen zum Bauernkrieg oder zum Klosterleben versetzen die Betrachter in ferne Zeiten. Damit auch Kinder Geschichte auf spielerisch Art kennen lernen, stehen unterhalb der Informationstafeln Blätterbücher mit Zeichnungen und einfachen Texten, die kindgerecht in jedes Thema einführen. Außerdem können die Kinder verkleidet in Kettenhemden und anderen Kostümen der Bauernkriegszeit die damaligen Epoche nachfühlen.

Das Stadtmuseum im Schlössle ist als Museum, Kulturzentrum und Veranstaltungsort konzipiert. Das ausgebaute Dachgeschoss, das Foyer und der Rokoko-Salon bieten die repräsentativen Räume dafür.

Design Concept

The concept for the museum emphasized the need to document details that excited the interest of the visitor and an exhibition that uncovered new aspects of historical contexts. The journey of discovery through the history of the town caters to all age groups. Visitors are encouraged to engage actively with the material: background information on the genealogy of the Guelphs can be found in drawers, and a listening station provides visitors with details of the life of the monks. Dioramas featuring scenes from the Peasants' War and life in the cloister transport the observer into a bygone age. In order to encourage younger visitors to learn about history, booklets with drawings and simple texts are provided below the information panels. In addition, children can dress up in chain-mail shirts and other costumes from the period of the Peasants' War.

The museum in the Weingarten castle has been conceived as a museum, cultural center and event location, and the reconstructed attic floor, the foyer and the rococo salon reflect this multipurpose nature of the building.

Die Zitate auf den Thementafeln spielen eine vergleichbare Rolle wie die Exponate: Als Siebdrucke untermalen sie historische Fakten auf einer emotionalen Ebene.

The silk-screened quotations on the thematic panels play a comparable role to that of the exhibits, underscoring the historical facts on an emotional level.

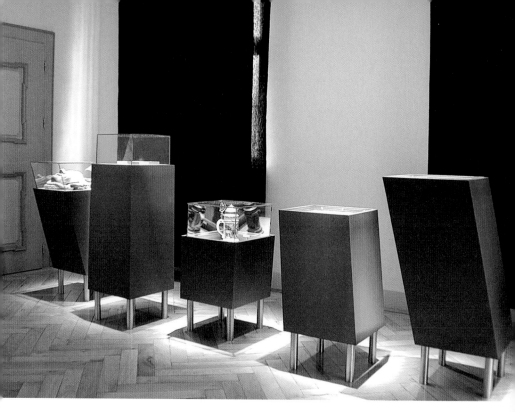

Besonders kuriose Objekte verbergen sich in schrägen Vitrinen. Eine projizierte Zeitreise führt am Ende des Rundgangs zurück in die Gegenwart.

Particularly strange objects are concealed in angled display cases. At the end of the exhibition tour, a projected journey through time leads back to the present.

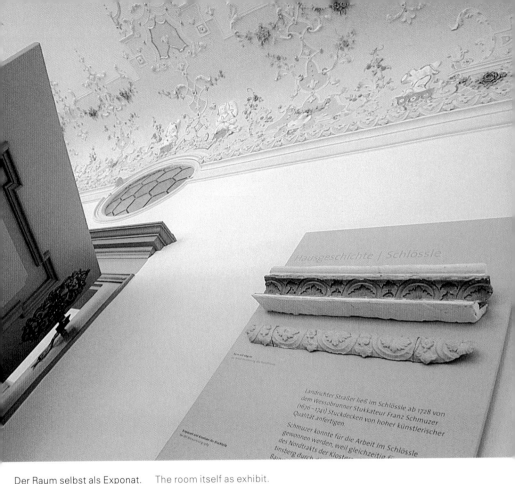

Landrichter Straßer ließ im Schlössle ab 1728 von
dem Wessobrunner Stukkateur Franz Schmuzer
(1676–1741) Stuckdecken von hoher künstlerischer
Qualität anfertigen.

Schmuzer konnte für die Arbeit im Schlössle
gewonnen werden, weil gleichzeitig [...]
des Nordtrakts der Kloster[...]
tinsberg durch [...]

Der Raum selbst als Exponat. The room itself as exhibit.

»Dass Stefan Rahl aus aim haus
zue Altdorf mit haißem waßer
beschit weren, darab sy ain gros
verdrießen hetten.«

Objekte sind Bedeutungsträger. Objects are bearers of meaning.

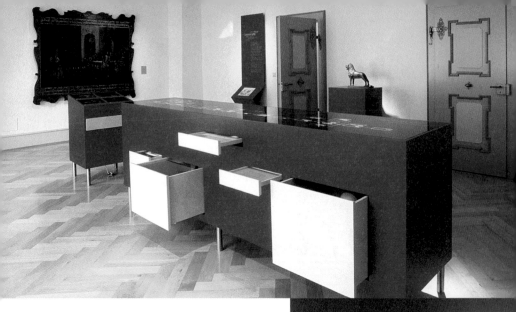

Ausstellungsmobiliar mit Spielelementen
und Dioramen.
Exhibition furnishings with play elements
and dioramas.

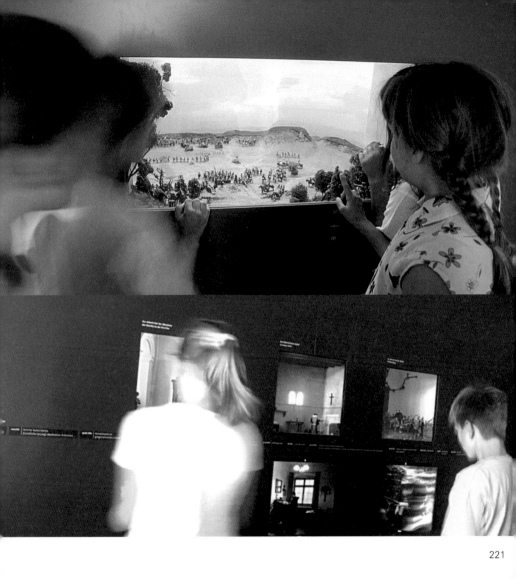

Stadtmuseum Rastatt

Die wechselhafte Stadtgeschichte Rastatts mit ihren herausragenden historischen Ereignissen wird seit Mai 2004 in neuer Gestaltung präsentiert.
Rückblickend auf über 300 Jahre Stadtgeschichte spannt sich der zeitliche Bogen der Präsentation bis zur Nachkriegszeit.

Der Wiederaufbau des im Pfälzischen Erbfolgekrieg von 1689 vollkommen zerstörten Rastatt als neue Residenz des Markgrafen Ludwig Wilhelm von Baden-Baden bildet den Ausgangspunkt des Museumrundgangs.
Die Residenzzeit der Markgrafschaft Baden-Baden von 1705 bis 1771 füllt einen weiteren Themenraum. Den Stadtgründern Markgraf Ludwig Wilhelm und Markgräfin Sibylla Augusta begegnet der Besucher als lebensgroße Darstellung im Raum.
In der ersten Hälfte des 19. Jahrhunderts ergriff die neue Landesregierung unter Markgraf Karl Friedrich verschiedene Initiativen zur Förderung der Wirtschaft: Rastatter Kongress, Hofgericht und Mittelrheinkreisregierung kamen nach Rastatt.

Since May 2004 the varied history of the city of Rastatt, one marked by numerous significant events, has been presented in a new form.
The presentation looks back over 300 years of the city's history leading up to the postwar period.

The reconstruction of Rastatt after its destruction in the Palatinate War of Succession of 1689 as the new residence of the Margrave Ludwig Wilhelm of Baden-Baden forms the starting point of the museum tour.
One whole room is devoted to the period of residence of the Margraviate of Baden-Baden from 1705 to 1771. The city founders, Margrave Ludwig Wilhelm and Margravine Sibylla Augusta are encountered by the visitor as life-sized portraits.
In the first half of the 19th century the new government of the Land under Margrave Karl Friedrich instigated various initiatives to promote the economy: the Rastatt Congress, the Supreme Judicial Court and the Rhine district government moved to Rastatt.

Die Stadt entwickelte sich zu einem wohlhabenden Behördenzentrum mit neuer Bürgerkultur, von dem Bürgerportraits und Alltagsgegenstände Zeugnis geben. Der Bau der Bundesfestung 1842 veränderte das Leben in der Stadt grundlegend. Behörden zogen weg, die wirtschaftliche Entwicklung wurde eingeschränkt und abhängig vom Militär. Die Bürger mussten sich diesem Vorhaben unterordnen. Viele von ihnen wurden enteignet.

Im Jahr 1849 war Rastatt zentraler Schauplatz revolutionären Geschehens: Über 5 500 Revolutionäre waren in der Festung eingeschlossen, bis sie schließlich vor den preußischen Belagerern kapitulierten. Objekte von zentraler Bedeutung sind die Flagge der Offenburger Versammlung sowie die in einem Bodenpodest präsentierte Uniform eines Soldaten.

1890 fielen die Festungswälle und Rastatt wurde wieder eine offene Stadt. Neue Industrieansiedlungen bringen der Stadt Wohlstand. Der Erste Weltkrieg und die Weltwirtschaftskrise stoppen diesen Aufschwung jäh. Arbeitslosigkeit, Wohnungsnot und Armut prägen das Leben in den kommenden Jahrzehnten.

Die Zeit des Dritten Reiches dokumentiert eine Audiovision des umfangreichen Bildernachlasses eines Rastatter Fotografen.

Iris Baumgärtner
Museumsleiterin

The city developed into a prosperous center of state authorities with a new middle-class culture, as illustrated by portraits of citizens and everyday objects. The construction of the fort in 1842 fundamentally altered life in the city. State authorities moved away, economic development was curtailed and made dependent on the military. The citizens had to accept these changes and many of them were deprived of their property.

In 1849, Rastatt became one of the central locations of the revolutionary events of the time: over 5 500 revolutionaries were trapped in the fort until they surrendered to their Prussian besiegers. Objects of central significance include the flag of the Offenburg Assembly and a soldier's uniform presented on a stand.

In 1890 the walls of the fort fell and Rastatt once again became an open city. The establishment of new industries brought the city prosperity, but the outbreak of the First World War and the Great Depression brought this boom to an abrupt end.

The following decades were characterized by unemployment, lack of housing and poverty. The period of the Third Reich is documented by an audio-visual presentation of the extensive collection of pictures by a Rastatt photographer.

Iris Baumgärtner
Museum Director

Gestaltungskonzept

Die Konzeption und Gestaltung des Museums basiert auf folgenden Maximen:

. Themen sind chronologisch geordnet
. Exponate stehen im Vordergrund
. Exponate sind inhaltstragende Elemente
. Jeder Raum präsentiert eine Epoche

Das Stadtmuseum befindet sich in einem barocken Stadtpalais, das bis 1973 unterschiedlich genutzt wurde. Die Enfilade mit ihren Blickachsen durch mehrere Räume blieb als barockes Element erhalten. Diese Situation wurde bewusst in das Raumkonzept eingebunden: Durchblicke und Sichtbezüge verbinden die kleinteiligen Räume und erlauben thematische Rückschlüsse. Geschichtliche Zusammenhänge im Raum sichtbar zu machen ist wesentlicher Teil des Konzeptes. Die Fülle der Objekte erlaubt es, jede Epoche durch repräsentative Exponate oder historische Darstellungen plakativ zu zeigen.
Informationen zu den wichtigsten Stationen und Ereignissen in der Stadtgeschichte erhält der Besucher durch übersichtliche Thementafeln. Zusatzinformationen zu den ausgestellten Objekten können über einen Audioguide abgerufen werden.
Der Rundgang beginnt mit einer zentral im Raum installierten interaktiven Audiovision, die anhand von historischen Plänen,

Design Concept

The concept and design of the museum is based on the following maxims:

. themes are arranged chronologically
. exhibits are in the foreground
. exhibits are receptacles of meaning
. each room presents an epoch

The museum is located in a baroque city palace that had various functions until 1973. The baroque enfilade with its viewing axes through several rooms has been retained and consciously incorporated into the spatial concept: perspectives and viewpoints link the small rooms and allow for thematic connections. A fundamental element of the concept involves giving visibility to thematic contexts within the space. The wealth of objects means that each epoch can be shown using representative exhibits or historical artwork. Visitors are provided with information about the most important stages and events in the history of the city on clearly structured thematic panels. Additional information about the exhibits is available on an audio-guide.
The exhibition tour begins with an interactive audio-visual presentation located in the center of the room, which uses historical plans, views and documents to map out the fundamental stages of the city's

Ansichten und Dokumenten die wesentlichen Schritte der Stadtplanung zeigt: Von der barocken Planstadt über den Bau der Bundesfestung bis zur Entfestigung. Portraits der beiden Stadtplaner stehen sich im Raum gegenüber; ihre unterschiedlichen Konzepte und Planungen werden auf einem Podest, das sich räumlich dazwischen befindet, audiovisuell präsentiert.

Die Zeit des 18. Jahrhunderts wird mit barocker Musik inszeniert, deren Klänge den Raum erfüllen. An einer interaktiven Musikstation können verschiedene Stücke Rastatter Komponisten abgerufen werden. Dem Thema »Bau der Bundesfestung« im 19. Jahrhundert ist ein spezieller Raum gewidmet: In den kleinen Ausstellungsraum dringt kein Tageslicht. Raumhohe, schräge Wände, in die verschiedene Exponate integriert sind, zitieren den immensen Festungsbau. Rastatt als zentraler Schauplatz der Revolution von 1848/49 wird durch eine akustische Installation umgesetzt. Losungen der Badischen Revolution schallen dem Besucher entgegen. Ein grundsätzlicher Gestaltungsgedanke der Ausstellung ist, die Geschichte, insbesondere die der Kriegs- und Nachkriegszeit, aus der Perspektive der Bevölkerung zu erzählen. Dies wird durch zahlreiche Objekte und Dokumente deutlich.

development: from the baroque town to the construction of the fort and its dismantlement. Portraits of the two town planners face each other across the room; their different concepts and plans are the subject of an audiovisual presentation located between them.

The 18th century is presented using baroque music, the sound of which fills the room. Different compositions by Rastatt composers can be called up on an interactive music station.
A special room is devoted to the theme of the "Construction of the Fort" in the 19th century. This small room is not reached by natural light. The height of the space and the angular walls into which different exhibits have been integrated function as a reference to the immense fort construction.
The presentation of Rastatt as a central location of the Revolution of 1848/49 features an acoustic installation. Slogans from the Baden Revolution resound around the visitor.
A fundamental idea informing the design of the exhibition is to present history, particularly that of the war and postwar periods, from the perspective of the population. This is made clear by numerous objects and documents.

Markgräfin Sybilla Augusta steht mit ihren barocken
Modellhäusern den Planungen Ludwig Wilhelms
gegenüber. Ihre Planungsansätze präsentieren sich
dazwischen audiovisuell.
Margravine Sybilla Augusta and her baroque model
houses hang opposite Ludwig Wilhelm's plans with an
audiovisual presentation of the plans between them.

Folgeseiten:
Inszenierung der Revolution von 1948/49 mit
thematischen Sichtbezügen zur Aristokratie.
Following pages:
Presentation of the Revolution of 1848/49 with
visual connections to the theme of aristocracy.

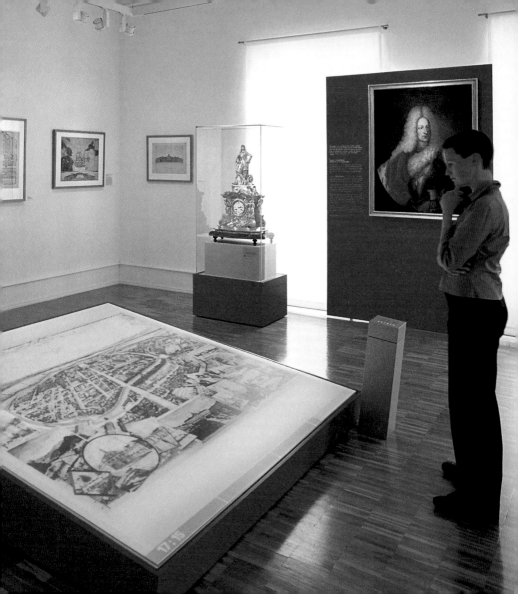

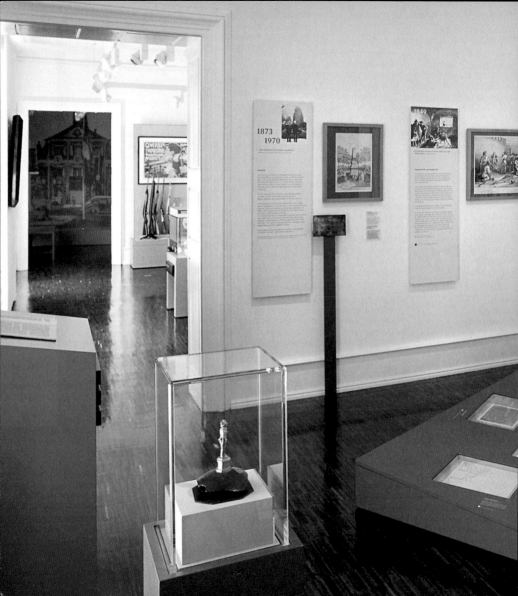

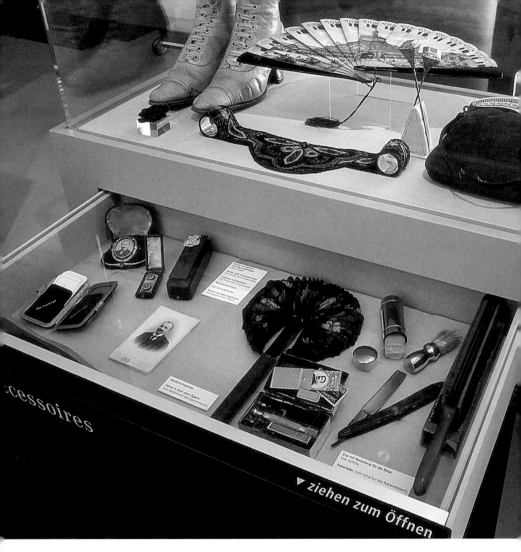

Die Fülle des historischen Materials erlaubt es, jede Epoche durch repräsentative Exponate zu belegen.

The wealth of historical material allows each epoch to be allocated representative exhibits.

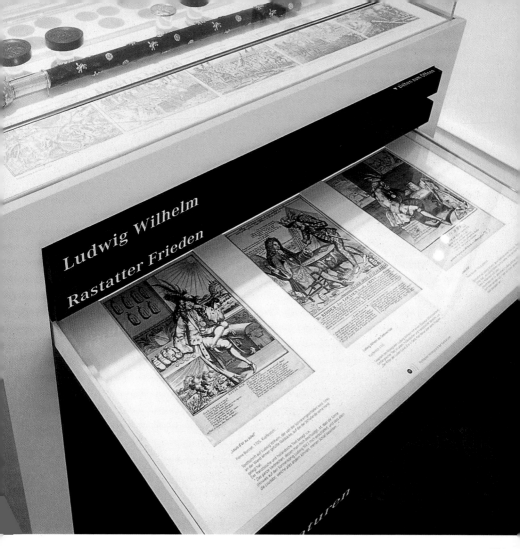

Ludwig Wilhelm

Rastatter Frieden

"Louis d'or au sabot"

Pierre Bonnet, 1705, Kupferstich.

Spottschrift auf Ludwig Wilhelm, der zur der vorne wiedergegeben wird. Vorn
an den Stufel seiner Stiefel Goldstücke, auf denen die Sonne
geht. Der Titel spielt darauf an.
Der ganze verzerrten...
Details auf die Vermehrung Ludwig XIV's...
die Louisd'or, welche zwei Köpfen tragen, immer noch berechnen.

Sitzung "Solberg" der Kaltenmühle

Gefunden bei...
Der Krieg...

231

Jüdisches Museum Berlin
Jewish Museum Berlin

Deutsche und Juden zugleich
German and Jewish at the same time

Im Mittelpunkt des neu gestalteten Kapitels der Dauerausstellung stehen das Selbstverständnis deutscher Juden im 19. Jahrhundert und die äußeren Bedingungen, die dieses Selbstverständis prägten. Eine dieser Bedingungen war der Prozess der rechtlichen Gleichstellung. Erst 1871 wurde die Gleichstellung in der Verfassung des Deutschen Reiches festgeschrieben – nach jahrzehntelangen Debatten über die »Judenfrage«. In einer Hörstation stellen wir Argumente von Gegnern und Fürsprechern der Emanzipation einander gegenüber. Diese Argumente erinnern auch an Diskussionen, die heute über Fragen der Integration und Staatsbürgerschaft geführt werden. Die Fortschritte der Emanzipation und die Öffnung der Gesellschaft im 19. Jahrhundert machten es möglich, dass sich die Juden die Kultur und Lebensweise ihrer Umgebung aneigneten und Deutsche wurden. Eine Minderheit bemühte sich um vollständige Assimilation und ließ sich taufen. Die Anhänger der zionistischen Bewegung sprachen gegen Ende des Jahrhunderts von einer nationalen jüdischen Identität und unterstützten den Aufbau eines jüdischen Gemeinwesens in Palästina.

Central to the newly designed section of the permanent exhibition is the self-conception of German Jews in the 19th century and the external conditions that influenced this self-conception. One of these conditions was the process by which legal equality was achieved. Such equality was only established in the Constitution of the German Empire in 1871 – following decades of debate on the "Jewish Question." A listening station presents arguments by supporters and opponents of emancipation. These arguments also recall discussions being conducted today about integration and citizenship. The progress of emancipation and the opening up of the society in the 19th century made it possible for Jews to adopt the culture and lifestyle of their surroundings and to become Germans. A minority endeavored to assimilate completely and had themselves baptized. Towards the end of the century the Zionist movement spoke of a national Jewish identity and supported the establishment of a Jewish community in Palestine.

Die Mehrheit der deutschen Juden fühlte sich dem Judentum und der deutschen Nation und Kultur zugehörig. »Wie ich selbst Jude und Deutscher zugleich bin«, schrieb Johann Jacoby, »so kann der Jude in mir nicht frei werden ohne den Deutschen und der Deutsche nicht ohne den Juden.« Doch die Hoffnung auf gesellschaftliche Anerkennung erwies sich als trügerisch. Wenige Jahre nach der Gründung des Deutschen Reiches forderte der moderne Antisemitismus die Rücknahme der Emanzipation.

Vier Formen des jüdischen Selbstverständnisses werden in diesem Raum vorgestellt: der Patriotismus deutscher Juden, die politische Linke am Beispiel von Karl Marx und Ferdinand Lassalle, die Taufe und der Zionismus.
Dem deutschen Dichter Heinrich Heine wird am Ende der Präsentation ein besonderer Platz eingeräumt. Denn viele Facetten seiner Person spiegeln die deutsch-jüdische Problematik der Zeit: Das romantische Gedicht *Loreley* machte Heine als deutschen Dichter weltberühmt. Mit 27 Jahren ließ er sich taufen – und bereute diesen Schritt später. Jede Form von Nationalismus lehnte er ab: Dem »Brechpulver« Deutschland kehrte er 1831 den Rücken und zog nach Paris.

Maren Krüger
Kuratorin der Dauerausstellung

The majority of German Jews saw themselves both as Jews and as belonging to the German nation and culture. "As I myself am both German and Jewish at the same time," wrote Johann Jacoby, "the Jew in me cannot become free without the German; nor the German free without the Jew."
But the hope for acceptance in society was not fulfilled. Only a few years after the founding of the German Empire, the rise of modern anti-Semitism led to calls for the repeal of emancipation.

Four forms of the Jewish self-conception are presented in this room: the patriotism of German Jews, the political Left as exemplified by Karl Marx and Ferdinand Lassalle, baptism and Zionism.
At the end of the presentation a particular place is given to the German poet Heinrich Heine, since many facets of his person reflect the German-Jewish problem of the time. His romantic poem *Lorelei* made Heine world-famous as a German poet. At 27 he had himself baptized, a step that he later regretted. He rejected every form of nationalism. In 1831 he turned his back on the "emetic" of Germany and moved to Paris.

Maren Krüger
Curator of the Permanent Exhibition

Gestaltungskonzept

Daniel Libeskind hat das Projekt Jüdisches Museum Berlin »Between the Lines«, zwischen den Linien, genannt, weil es sich für ihn dabei um zwei Linien, zwei Strömungen von Gedanken, Organisation und Beziehungen handelt. Die eine Linie ist gerade, in Fragmente zersplittert, die andere windet sich, setzt sich unendlich fort.[1]

Der Neugestaltung des Segments 8.1 der Dauerausstellung liegt derselbe Gedanke zu Grunde: das Verfolgen von zwei Linien. Architektur und Ausstellung als jeweils eigenständige Gestaltungselemente, in adäquatem Zusammenspiel von Bau und Einbau. Der komplexen Architektur werden einfache, geometrische Formen gegenübergestellt. Ein Imitieren der Libeskindschen Formensprache sollte in jedem Fall ausgeschlossen sein. Die Atmosphäre der Ausstellung soll dem Gebäude Raum lassen, soll einladend sein, Ausblicke ermöglichen und Assoziationen wecken.

Design Concept

Daniel Libeskind called the Jewish Museum Berlin project "Between the Lines," because it involved two lines or currents of thought, organization and relationships. One of the lines is straight and splintered into fragments while the other meanders and continues infinitely.[1]

The redesign of the segment 8.1 of the permanent exhibition is based on the same idea: the following of two lines. Architecture and exhibition form two independent design elements in an interplay of building and installation. The complex architecture contrasts with simple geometric forms. It is imperative that the formal vocabulary of Daniel Libeskind is not imitated. The atmosphere of the exhibition should give the building room, be inviting, promote the formation of perspectives and awaken associations.

[1] Daniel Libeskind, *Erweiterung des Berlin Museums mit Abteilung Jüdisches Museum*, Berlin 1992, S.58

[1] Daniel Libeskind, *Extension to the Berlin Museum with Jewish Museum Department*, Berlin 1992, p.58

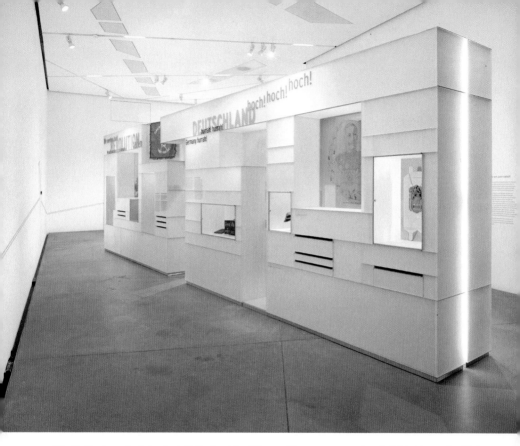

Für die Zerrissenheit deutsch-jüdischer Identität, das Widersprüchliche, Gegensätzliche, aber auch das Verbindende steht die durch einen Lichtspalt geteilte monumentale Wand, sie verdeutlicht das »Zusammen und doch Getrennt«.

The monumental wall divided by a slit of light stands for the conflict within the German-Jewish identity, the contradictory, the oppositional but also the connective. It expresses the idea of "Together and yet Separate."

»BildBand«

Bedingt durch die architektonischen Gege-
benheiten erschien es zweckmäßig, dem
Besucher einen visuellen und akustischen
Anreiz zu bieten, ihn durch bewegte Bilder
in die Ausstellung hineinzuziehen. Die von
rechts nach links vorbeiziehenden Abbil-
dungen erzeugen durch ihre unterschied-
liche Geschwindigkeit die Illusion einer
räumlichen Staffelung auf verschieden ent-
fernten Ebenen. Näher liegende Objekte
bewegen sich dabei schneller als weiter
entfernt liegende – eine Wahrnehmungser-
fahrung, die man z.B. vom Blick aus einem
fahrenden Zugabteil kennt.

"Pictorial"

Given the architectural situation, it seemed
practical to offer visitors a visual and acous-
tic stimulus, to draw them into the exhibi-
tion through pictures. The varying speed
of the images moving from right to left cre-
ates the illusion of a spatial gradation on
different levels. Closer objects move faster
than more distant ones – a pattern of per-
ception one experiences, for example, when
looking out of a moving train.

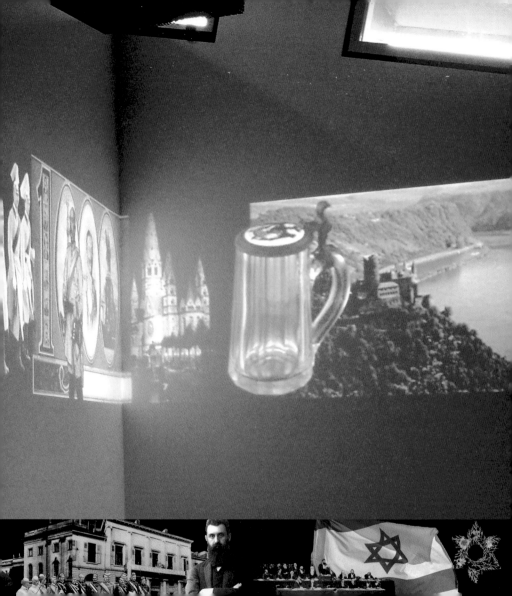

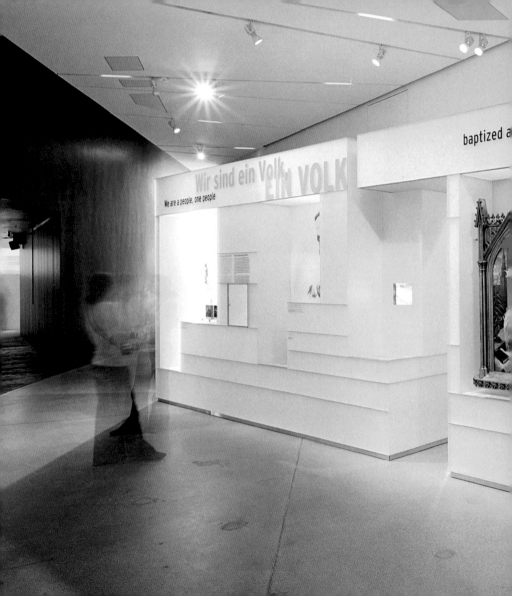

Wir sind ein Volk EIN VOLK

We are a people, one people

baptized a

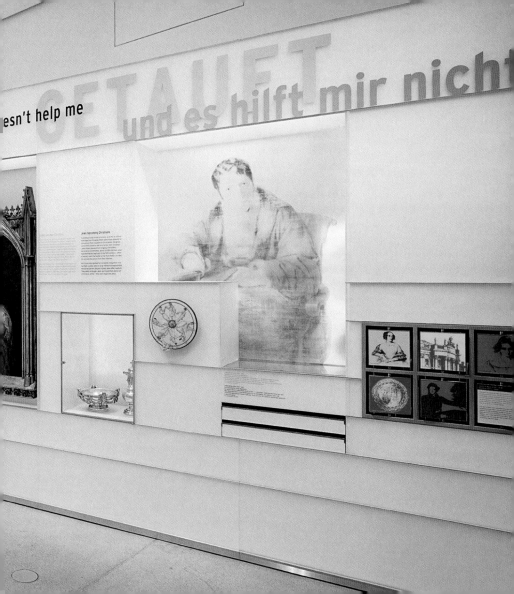

esn't help me

GETAUFT und es hilft mir nicht

Das Fotoalbum der Familie Burchardt als Beispiel für jüdischen Patriotismus präsentiert sich im Original in einer Vitrine und als virtuell zu blätterndes interaktives Element.

The photo album of the Burchardt family as an example of Jewish patriotism is presented in its original form in a display case and as an interactive, virtual element that can be leafed through.

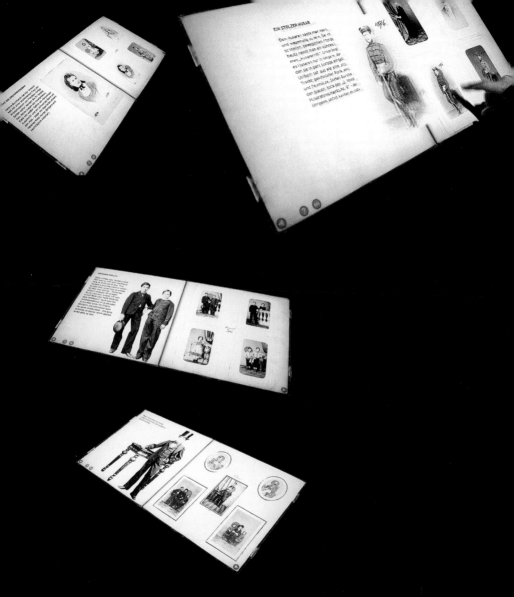

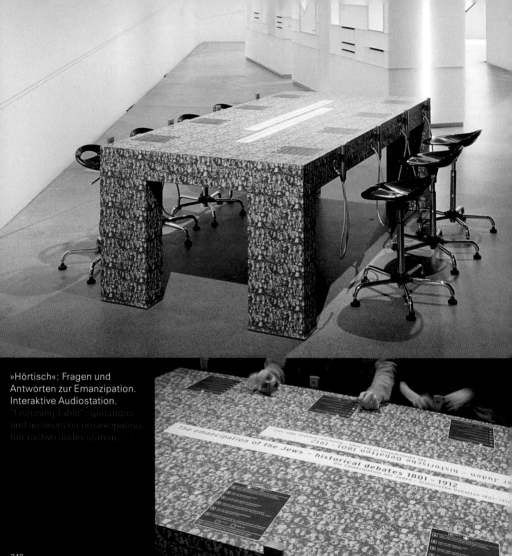

»Hörtisch«: Fragen und
Antworten zur Emanzipation.
Interaktive Audiostation.
"Listening Table": questions
and answers on emancipation.
Interactive audio-station.

Inszenierung zum Thema
Heinrich Heine: der Fels der
Loreley als Sitzlandschaft
unter einem Himmel aus dem
rezitierten Heine-Gedicht in
verschiedenen Sprachen.
Presentation on the theme
of Heinrich Heine: the cliffs
of Lorelei as a seating element
under a sky of the recited Heine
poem in different languages.

243

nten 1876 Katholische Zeitschrift „Germania" ruft zum Boykott jüdischer wish businesses 1878 Adolf Stoecker, court chaplain, founds the first

an

»Nachrichtenband«: In Form einer Linie, die den ganzen Raum durchzieht, wird der allgegenwärtige latente Antisemitismus thematisiert.

"News Banner": Ubiquitous, latent anti-Semitism is presented as a theme in the form of a line extending through the entire space.

äfte auf **1878** Adolf Stoecker, Hofprediger, gründet erste antisemitische Partei **1879** Wilhelm Marr bringt den

c party **1879** Wilhelm Marr brings the term "anti-Semitism" into common use **1879** "Semitism controls the wo

Weitere Projekte

Die folgenden Seiten dokumentieren
weitere Projekte von Bertron Schwarz Frey.

Further Projects

The following pages document further
design projects from Bertron Schwarz Frey.

98.002

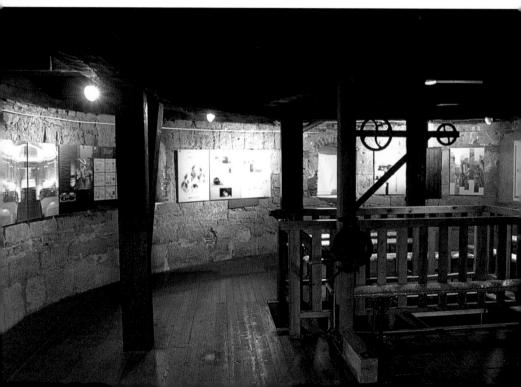

91.202

93.753

Mir schmisse d'Grenze mitnand in de Rhi

96.004

– wie geht das?

Das limbische S

Das Großhirn

weiterlernen

m Alter zwischen 35 und 50 Jahren ist stär
eiterlernen wichtig, das heißt: Umle
lernen.

13

14

248

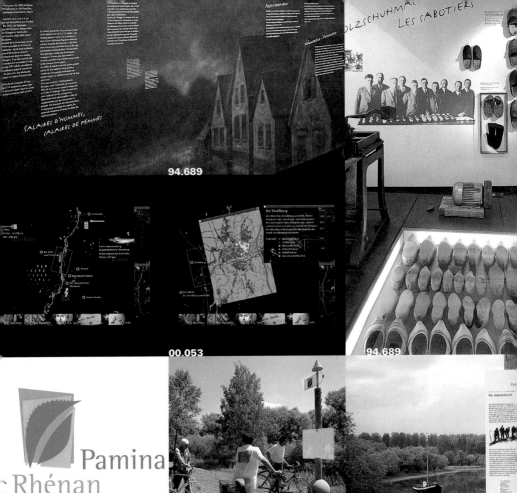

SALAIRES D'HOMMES,
SALAIRES DE FEMMES

94.689

LES SABOTIERS

00.053

94.689

Pamina
Rhénan
Rheinpark

98.006

96.095

95.138

98.164

97.026

250

96.138

98.062

97.005

96.078

94.974

97.173

95.088

EUER

MAARMUS

MANDERSCH

WASSER

97.134

71% der Erdoberfläche sind mit Wasser bedeckt. Die globale Wassermen

02.046

03.003

Geographie

02.022

01.046

13 5

Die Erhaltung von Architekt
und Skulptur der Parlerzeit

01.024

Zu den Übers[...]
die Köcherfli[...]
permistus, di[...]
März bis Sep[...]
aufsucht.

Köcherfl

01.121

Altstadt

Kultur

99.116

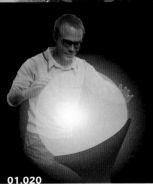

01.020

98.112

97.173

04.019

© Archiv Gerhard Schwenninger, Bad

Die „Himmelsleiter"

war über Jahrzehnte eine wichtige Verbindu
zwischen Urach und dem „Haus auf der Alb
vor allem für die Beschäftigten aus
Sie wurde auch v

Waldarbei

93.628

04.059

04.024

05.080

„Frühling, dann Sommer, dann Herbst und dann wieder Winter, und so geht es unaufhörlich fort."

Kern

E

Zeit

ell ist das

02.038

04.015

Werkverzeichnis Auswahl **Project List** Selection

Corporate and Graphic Design Visuelle Kommunikation

Exhibition Design Museografie und Ausstellungsgestaltung

Orientation and Signalization Leitsysteme

Aurelia Bertron

Aurelia Bertron schloss ihr Studium der Visuellen Kommunikation an der Hochschule für Gestaltung in Schwäbisch Gmünd 1980 mit dem Diplom ab. Darauf folgten Tätigkeiten in verschiedenen Designbüros in Deutschland und der Schweiz in den Bereichen Grafik Design, Corporate Design, Mode und Ausstellungsgestaltung: u.a. in Zürich Messestandgestaltung bei Fabrik Atelier Am Wasser und Corporate Design bei Wirz und Partner.

Sie war Art Director bei AG Dolderer, bevor sie 1988 das Büro für Visuelle Kommunikation, Museografie und Ausstellungsgestaltung Bertron & Schwarz gründete.

Mit dem Umzug des Büros im Jahr 2000 übernahm Aurelia Bertron als geschäftsführende Gesellschafterin die Atelierleitung in Berlin. Ihr Arbeitsschwerpunkt ist die konzeptionelle Aufarbeitung von Inhalten für die visuelle Umsetzung sowie Ausstellungsgrafik und Farbgestaltung.

Aurelia Bertron completed her studies in 1980 at the Hochschule für Gestaltung in Schwäbisch Gmünd with a degree in visual communication. Activities in various design studios in Germany and Switzerland in the fields of graphic design, corporate design, fashion and exhibition design followed, such as designing trade-fair stands in Zurich for Fabrik Atelier Am Wasser and working in corporate design for Wirz and Partners. She was art director at AG Dolderer before cofounding the visual communication, museography and exhibition design studio Bertron & Schwarz in 1988. When the studio moved to Berlin in the year 2000, Aurelia Bertron assumed full responsibility for running the studio in Berlin. The main emphasis of her work lies on the conceptual processing of contents for visual realization as well as on exhibition graphics and color concepts.

Ulrich Schwarz

Ulrich Albert Schwarz, 1956 in Triberg im Schwarzwald geboren, studierte visuelle Kommunikation, arbeitete danach als selbständiger Designer und gründete 1988 »Bertron & Schwarz, Gruppe für Gestaltung GmbH«.

Seit 2000 ist Ulrich Schwarz Professor für Grundlagen des Entwerfens im Studiengang Visuelle Kommunikation an der Universität der Künste Berlin und als Autor u.a. durch Publikationen wie »Raum Zeit Zeichen«, »Museografie und Ausstellungsgestaltung« sowie in »Information Graphics« und dem »Information Design Source Book« vertreten.

Neben seiner Entwurfstätigkeit ist ein weiteres Arbeitsgebiet das Verfassen von Studien und Gutachten im Bereich der Besucherleitsysteme, Museografie und Ausstellungsgestaltung.

Born in Triberg in the Black Forest in 1956, Ulrich Albert Schwarz studied visual communication, subsequently working as an independent designer and in 1988 founded Bertron & Schwarz Design Group GmbH.

Since 2000 Ulrich Schwarz has been professor of design in the Visual Communication Department at the Berlin University of the Arts and he is the author of publications such as *Raum Zeit Zeichen*, *Museografie und Ausstellungsgestaltung* as well as of contributions to *Information Graphics* and the *Information Design Source Book*.

Apart from his work as a designer, an additional field of his activities is carrying out studies and expert reports on wayfinding systems, museography and exhibition design.

Claudia Frey

Claudia Frey studierte von 1993 bis 1997 Visuelle Kommunikation an der Hochschule für Gestaltung in Schwäbisch Gmünd. Während dieser Zeit arbeitete Claudia Frey bei Catherine Baur »Perluette« in Lyon. Nach ihrem Studium war sie als Projektleiterin für Bertron & Schwarz tätig. 1999 erhielt sie ein DAAD-Stipendium und studierte an der Hochschule für Gestaltung und Kunst in Zürich.

Im Jahr 2000 schloss sie dort den Nachdiplomstudiengang Szenisches Gestalten als Master in Scenic Design/Scenography ab. Im gleichen Jahr wurde Claudia Frey geschäftsführende Gesellschafterin der Bertron.Schwarz.Frey GmbH, seit 2005 mit Geschäftssitz in Ulm.

Entsprechend ihrer Ausbildung und Erfahrung liegt ihr Arbeitsschwerpunkt auf der szenischen Gestaltung musealer Räume.

Claudia Frey studied visual communication from 1993 to 1997 at the Hochschule für Gestaltung in Schwäbisch Gmünd. During her studies she also worked for Catherine Baur »Perluette« in Lyon before becoming project leader for Bertron & Schwarz.

In 1990 she was awarded a DAAD scholarship to study at the School of Art and Design in Zurich and completed her Masters of Scenic Design/Scenography there in 2000.

2000 Claudia Frey became managing partner in the firm of Bertron Schwarz Frey GmbH, and took over the management of the company's office in Ulm in 2005. The primary focus of her work is on the scenographic design of museum spaces.

Autoren, Auftraggeber, Kuratoren
Authors, clients, curators

Ivo Asmus
Susanne Bährle
Friedrich Braun
Rüdiger Braun
Wolfgang Berger
Nigel Cox
Dr. Ferdinand Damaschun
BM Walter Densborn
Dr. habil. Rainer Eckert
Gerd Eichhorn
Dr. phil. Kathrin Ellwardt
Dr. Susanne Eules
Prof. Dr. Cornelia Ewigleben
Dr. Irmgard Farrenkopf
Dr. Stefan Fassbinder
Werner Fichter
Dr. Fritz Fischer
Philipp Flaig
Dr. Birte Frenssen
Lothar Frick
Bernolph Frh. v. Gemmingen-Guttenberg
Günter Georgi
BM Gerd Gerber
Hans Grunwald
Claus Haberecht
Dr. Henning Hohnschopp
Dagmar Holtmann
Thomas Höfel
Dr. Markus Hug
Wolfgang Itzigehl
Dr. Barbara Karwartzki
Dr. Martin Koziol
Stephan Kruhl
Cilly Kugelmann
Joachim Lauk
Susanne Lächele
Dr. Sabine Leutheußer-Holz
Sebastian Lindner

Dr. Volkmar J. Löbel
Martina Lüdicke
M.R. Dr. J. Martens
Dr. Anne Martin
Dr. Martin Mehrtens
Dr. Wolfgang Morlock
Friedrich Murthum
Arndt Müller
Prof. Dr. Jörg Negendank
Peter Oechsle
Helmut Ott
Bettina Pfaff
Ursula Pischl
Jana Reimer
Manfred Rupps
Dietmar Sauter
Rolf Schaubode
Quintus B. Scheble
Dr. Annemie Schenk
Dr. Alfons Schmidt
Hans Schultheiß
OBM Dr. Wolfgang Schuster
Prof. Dr. Ulrich Schütz
Marie-Renée Sitter
Holger Staib
Marius Tataru
Toni Theissen
Laurent Timmel
Dr. Wolfgang Ufrecht
Ruprecht Veigel
Ludwig Volz
Dr. Raimund Waibel
OBM Klaus Eckhard Walker
Heiko Wartenberg
Prof. Dr. Gerold Wefer
Thomas Weinig
Daniel Weissbrodt
Sascha Wenzel
Dr. Beate Wild
Dr. Volker Wollmann
Dr. Rainer Y
Horst Zecha

Kooperationspartner
Collaborating partners

ART+COM Berlin
Wettbewerbspartner **01.020**
Generalplaner **02.012**
Generalplaner **04.015**

Schiel Projekt Frankfurt,
Daniel Konstantin Schiel,
Dorit Rudolph,
Stephan Rändel
Ausführungsplanung **04.005**
Projektleitung **04.015**

Dr. Jasdan Joerges, Daniela Kratzsch
04.015

Installation »BildBand« **04.005**
Till Beckmann
Christopher Fröhlich
Simon Krahl
Stephen Lumenta
Lisa Rave
Beratung von Prof. Heinz Emigholz

»Interaktives Fotoalbum« **04.005**
Christopher Bauder
Till Beckmann

UVA Potsdam,
Medien und Kommunikation
Lubic & Woehrlin, Architekten
Bode Williams + Partner,
Landschaftsplaner **02.028**

xplicit Berlin
Alexander Branczyk **03.005**

Walter Giers **00.068**

Dietmar Burger **00.054**
Anna Oppermann **00.054**

KBK Architekten
Belz Lutz Guggenberger **02.038**

Christoph Barth, Michael Conrad &
Leo Burnett **97.173**

Prof. Wolfgang Sattler **01.020**, **97.173**

Monika Richter **01.031**, **02.015**, **04.024**
Valentin Kirsch **01.031**

Jörg Beck, Stellar **00.053**

MPRA Paris **94.005**